视频获取入口

学习卡
扫码绑定

刮开涂层

▶ 本书视频使用说明

第一步 刮开右侧【学习卡】涂层。

第二步 微信扫一扫右侧二维码。

第三步 绑定学习卡，扫描书中二维码观看视频。

注：本书【学习卡】只能绑定一个微信号，绑定后失效。绑定微信后再次扫描右侧二维码或书中二维码，即可观看本书视频。

《兰亭集序》全文字字精讲

视频教程

王丙申 郭泽德 编著

北京体育大学出版社

责任编辑：殷　亮
责任校对：刘万年

图书在版编目（CIP）数据

《兰亭集序》全文字字精讲视频教程 / 王丙申，郭
泽德编著 . -- 北京：北京体育大学出版社，2023.10
　　ISBN 978-7-5644-3910-1

　Ⅰ . ①兰… Ⅱ . ①王… ②郭… Ⅲ . ①汉字—法书—
鉴赏—中国—东晋时代—教材 Ⅳ . ① J292.112.3

中国国家版本馆 CIP 数据核字 (2023) 第 195606 号

《兰亭集序》全文字字精讲视频教程　　　　王丙申　郭泽德　编著
LANTINGJIXU QUANWEN ZIZIJINGJIANG SHIPIN JIAOCHENG

出版发行：北京体育大学出版社
地　　址：北京市海淀区农大南路 1 号院 2 号楼 2 层办公 B-212
邮　　编：100084
网　　址：http://cbs.bsu.edu.cn
发 行 部：010-62989320
邮 购 部：北京体育大学出版社读者服务部 010-62989432
印　　刷：北京昌联印刷有限公司
开　　本：880mm×1230mm　1/16
成品尺寸：210mm×293mm
印　　张：6.25
字　　数：80 千字
版　　次：2023 年 10 月第 1 版
印　　次：2023 年 10 月第 1 次印刷
定　　价：35.00 元

出版说明

王羲之，东晋时期著名书法家，在我国书法史上的地位举足轻重，有"书圣"之称。他写的《兰亭集序》，文书俱佳，被称为天下第一行书。在后世，历代书家与书法学习者临池学书都绕不开《兰亭集序》。

《兰亭集序》是历史上经典碑帖范本中"书初无意于佳乃佳尔"的典范之一，通篇作品笔随情转，连贯流畅、一气呵成，字形大小、开合、轻重变化多端，用笔丰富，艺术性极高。因此，对于初学者来说，临写《兰亭集序》是有一定难度的，最好有人指导和点拨。

本书作者把书法的教学和普及作为本职工作，以传承传统文化精髓为己任，应广大书法爱好者的要求，结合自己多年的教学实践，历经一年时间编写了这本《〈兰亭集序〉全文字字精讲视频教程》。

本书按《兰亭集序》原文顺序编排，324字一字一讲，方便临摹，是广大书法爱好者自主学习的辅导用书。书中既有原帖参照、字形结构图解、笔顺书写示范，又配有视频详解。读者扫描每个字旁边的二维码，就可以看到作者的示范与讲解，方便、实用。

书中的《兰集亭序》释文统一使用简体字标注，依据标准是统编版普通高中教科书《语文》（选择性必修·下册）的原文。个别范字的笔顺提示与现行的汉字笔顺规范略有出入，主要是由于书法作品要兼顾实用性和艺术性，笔顺通常是为二者服务的。另外，各书家的书写习惯略有不同，因此笔顺也会随之变化，望广大读者理解。

目　　录

行书基本笔画

侧 点 　　露锋轻入笔，边行边按，使笔毫铺开，到位后稍顿笔，然后回锋收笔。侧点应写得圆润饱满。	永 云
撇 点 　　向右下方轻顿笔，然后调整笔锋，向左下方提笔出锋。出锋要迅速有力，但不可有虚尖。	之 彔
挑 点 　　露锋轻入笔，侧锋稍顿，再向右上提笔出锋。收笔方向多指向下一笔的起笔处，或连或断均可。	次 以
出锋点 　　露锋轻入笔，向右下方顿笔，然后向左下方提笔出锋。	之 清

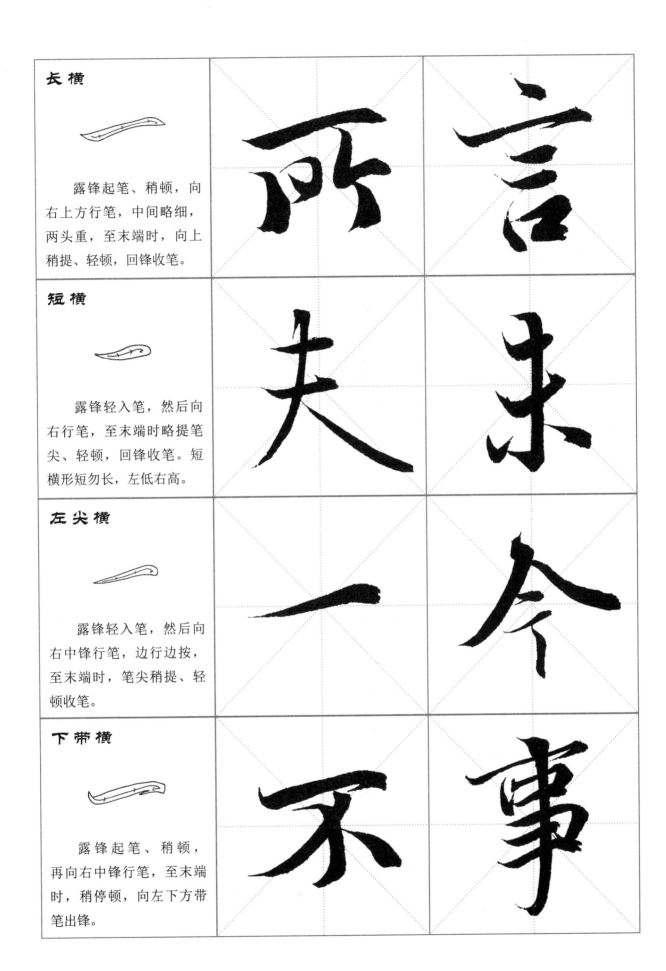

长 横

露锋起笔、稍顿，向右上方行笔，中间略细，两头重，至末端时，向上稍提、轻顿，回锋收笔。

短 横

露锋轻入笔，然后向右行笔，至末端时略提笔尖、轻顿，回锋收笔。短横形短勿长，左低右高。

左尖横

露锋轻入笔，然后向右中锋行笔，边行边按，至末端时，笔尖稍提、轻顿收笔。

下带横

露锋起笔、稍顿，再向右中锋行笔，至末端时，稍停顿，向左下方带笔出锋。

垂露竖		引	倄
露锋起笔、略顿，再向下中锋垂直行笔，至末端时，笔锋向左，再向下，最后向右上侧提笔收锋。			
悬针竖		年	畢
以欲竖先横法起笔，中锋向下行笔，至末端时，笔锋慢慢提起。其形如针，故称"悬针竖"。			
长撇		合	會
向右下方顿笔，然后向左下方行笔，至末端时慢慢提笔出锋。			
回锋撇		咸	歲
露锋起笔，向左下稍顿，再向右下中锋行笔，略有弧度，至末端时略停顿，然后向左上方出锋。			

横撇

起笔勿重，向右上方行笔，至折处提、按，然后再向左下中锋行笔，至末端提笔出锋。

又

水

斜捺

露锋起笔，然后向右上方行笔，再向右下方行笔，行至波角处，稍顿笔，再向右缓缓出锋。

文

人

平捺

藏锋起笔，然后向右下方行笔，边行边按，由细到粗，行至波角处，稍顿笔，再向右上方出锋。

述

遷

反捺

露锋起笔，向右下方行笔，到位后顿笔、收笔。反捺由细到粗，有轻重变化。

殊

大

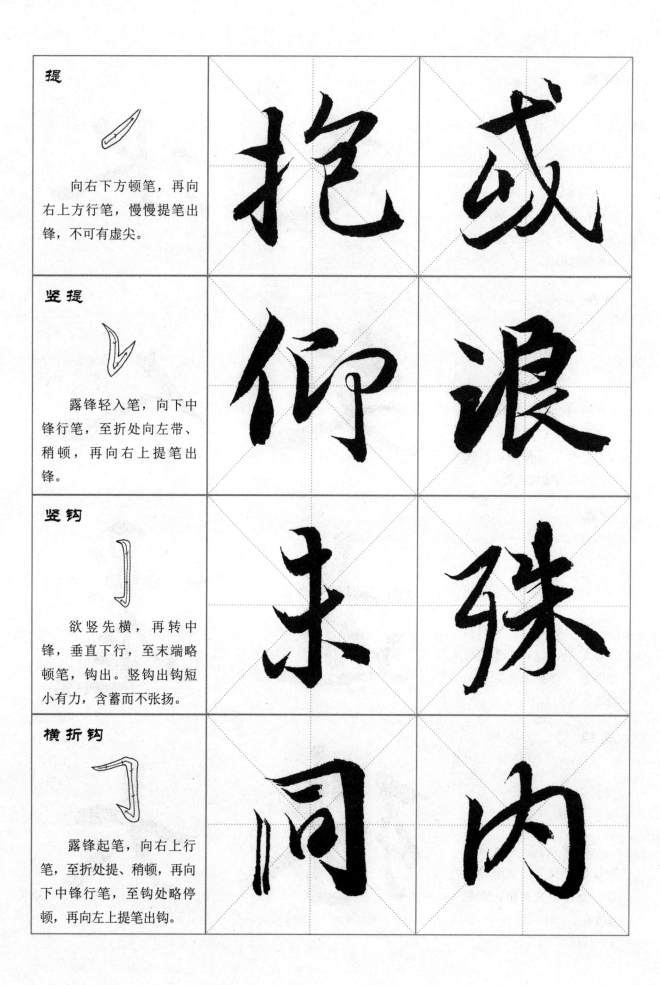

提

向右下方顿笔，再向右上方行笔，慢慢提笔出锋，不可有虚尖。

竖提

露锋轻入笔，向下中锋行笔，至折处向左带、稍顿，再向右上提笔出锋。

竖钩

欲竖先横，再转中锋，垂直下行，至末端略顿笔，钩出。竖钩出钩短小有力，含蓄而不张扬。

横折钩

露锋起笔，向右上行笔，至折处提、稍顿，再向下中锋行笔，至钩处略停顿，再向左上提笔出钩。

斜钩

露锋入笔、稍顿，向右下方行笔，至末端稍顿笔，出钩。其形直中有弯，斜而不倒。

岁 戎

横斜钩

露锋起笔，向左下方略顿，再向右上方行笔，至折处提、按，然后中锋行笔，至末端提笔出钩。

氣 九

横钩

露锋轻入笔、稍顿，向右上方行笔，至转折处顿笔，再向左下方顺势出锋，要迅捷有力。

字 管

竖弯钩

露锋轻入笔，向左下方行笔、宜细，转弯处应婉转流畅、勿方，出钩干净利落。

己 老

卧钩

露锋入笔，向右下方行笔，笔画弯曲处自然流畅，至末端，向左上方提笔出锋，干净利落。

惠　悲

横折

露锋轻入笔，向右上方行笔，至折处提、按，调成中锋向下垂直行笔，到末端轻提收笔。

目　觀

竖折

露锋起笔、稍顿，再向左下方行笔，折处顿笔、调峰，再向右行笔，收笔可藏锋，也可露锋。

山　世

撇折

露锋起笔，向左下行笔，折处顿笔、调锋，先向右上方行笔，再转向右下方，收笔轻顿。

每　娛

《兰亭集序》全文字字精讲

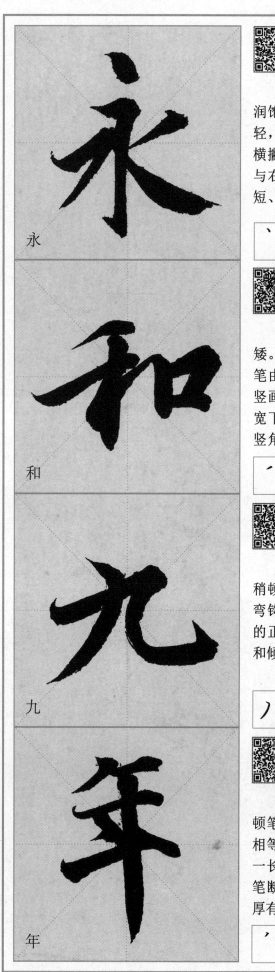

永

和

九

年

首点高悬居中，圆润饱满，横折钩起笔短而轻，竖稍长，略有弧形，横撇向上靠拢，撇细短，与右边捺笔构成粗细、长短、高低的对应变化。

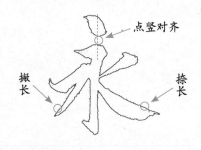

点竖对齐
撇长
捺长

、	⅂	水	永	永				

左右结构，左高右矮。"禾"首撇平出，横笔由低到高，长而舒展，竖画垂直略粗。"口"上宽下窄呈倒梯形，注意两竖角度的差异变化。

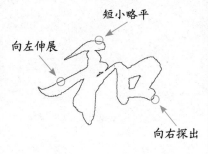

短小略平
向左伸展
向右探出

⌒	二	千	禾	和	和			

独体字，露锋起笔，稍顿向左下方撇出，横折弯钩的起笔在撇画收笔处的正上方，注意行笔轨迹和倾斜角度。

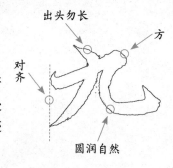

出头勿长
方
对齐
圆润自然

ﾉ	九							

字形略高，首撇露锋顿笔掠出，三横间距并不相等，次横下一点与最后一长横的起笔有所呼应，笔断意连，中竖悬针，浑厚有力。

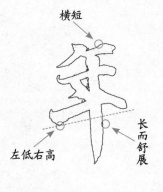

横短
左低右高
长而舒展

⌒	⌒	二	午	玍	年			

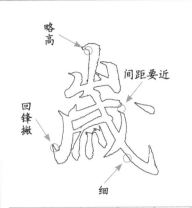

此字笔画稍多，注意书写顺序和笔画之间的相互呼应，整体呈三角形。"山"形小勿大，下部斜钩直中有弯，细而舒展。

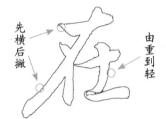

露锋起笔，短横与长撇连写，长撇舒展，回锋收住，左竖探头、略短。"土"的竖与末横牵丝连接，婉转空灵，妙趣横生。

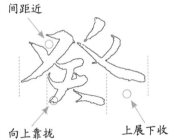

此字整体呈小巧扁平状，大开大合，上部左右舒展，下部两横靠近左侧，左撇略短，右点细长，向左下方出锋收笔。

字形扁平粗重，横折略弯有弧度，中横稍细，中竖弯头书写，末横向右上方倾斜。

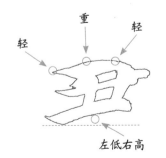

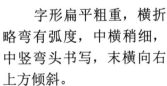

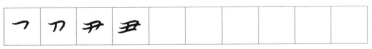

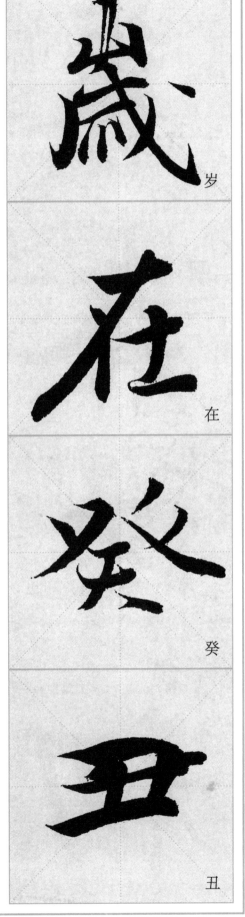

岁

在

癸

丑

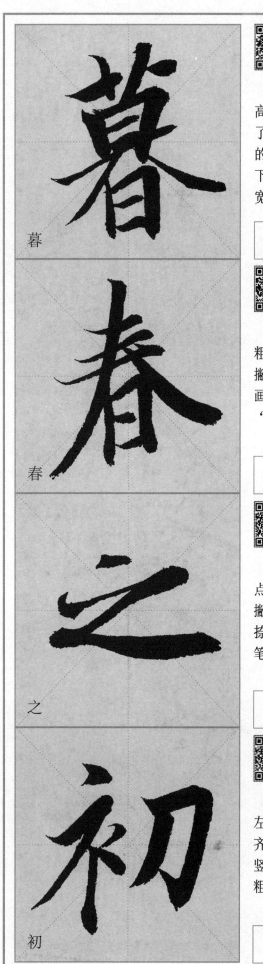

暮

春

之

初

上中下结构，字形略高，与上面"癸丑"形成了强烈对比。"草字头"的两竖向中间倾斜，上开下合。两个"日"，要有宽窄、高低的变化。

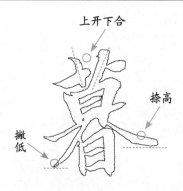

上开下合
捺高
撇低

| 丶 | 丷 | 丷 | 屮 | 艹 | 莒 | 莒 | 莫 | 暮 | 暮 |

上面三横，左细右粗，起收笔形态略有变化，撇捺开张，撇长捺短，捺画稍重以利于重心平稳。"日"字形窄，上靠。

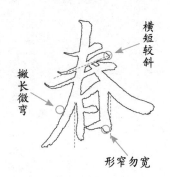

横短较斜
撇长微弯
形窄勿宽

| 一 | 二 | 三 | 丰 | 夫 | 未 | 春 | 春 | 春 | |

独体字，字形宽扁。点横卧，回锋与第二笔横撇的起笔相呼应，引出长捺，捺画要紧靠横撇的起笔处，横撇捺，一气呵成。

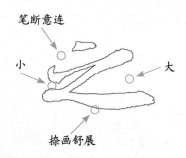

笔断意连
小
大
捺画舒展

| 丶 | 之 | | | | | | | | |

左右结构，左高右低，左轻右重，首点与竖画对齐，末两点向上靠，垂露竖与首点对应，右边"刀"粗重，对立平衡。

高低错落
垂露竖勿粗
出锋勿长

| 丶 | 了 | 才 | 衤 | 初 | 初 | | | | |

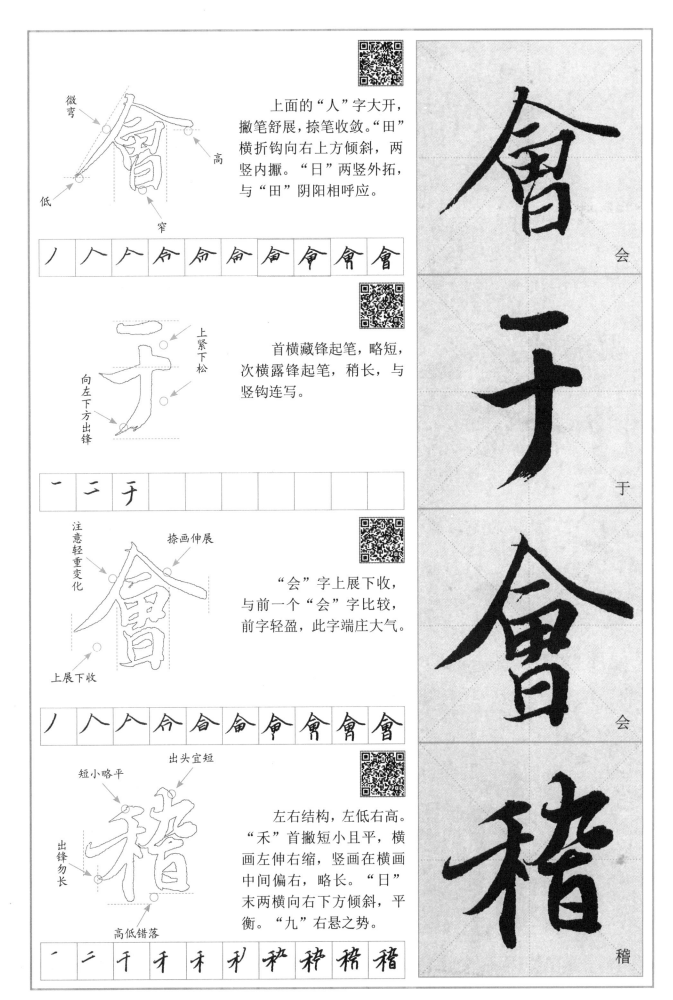

微弯

高

低

窄

上面的"人"字大开，撇笔舒展，捺笔收敛。"田"横折钩向右上方倾斜，两竖内撇。"日"两竖外拓，与"田"阴阳相呼应。

丿 人 人 今 佘 佘 侖 侖 會 會

上紧下松

向左下下方出锋

首横藏锋起笔，略短，次横露锋起笔，稍长，与竖钩连写。

一 二 于

注意轻重变化

捺画伸展

上展下收

"会"字上展下收，与前一个"会"字比较，前字轻盈，此字端庄大气。

丿 人 人 今 合 佘 侖 會 會 會

短小略平

出头宜短

出锋勿长

高低错落

左右结构，左低右高。"禾"首撇短小且平，横画左伸右缩，竖画在横画中间偏右，略长。"日"末两横向右下方倾斜，平衡。"九"右悬之势。

一 二 干 千 禾 禾 秆 秤 稽 稽

会

于

会

稽

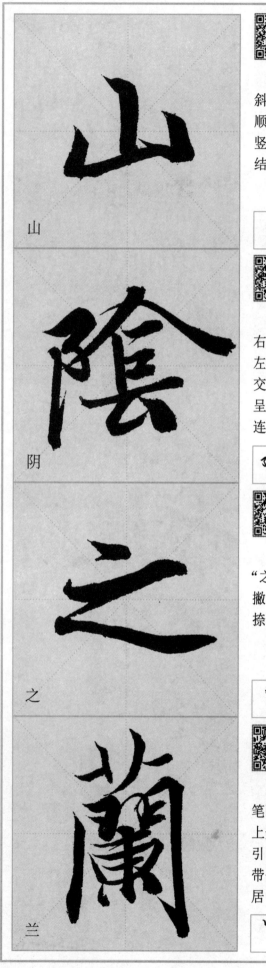

山

阴

之

兰

此字先写中竖。露锋斜行笔，稍顿，垂直向下，顺势竖折，稍向上行，右竖短而粗重，挑出，整体结构呈三角形。

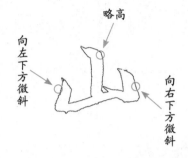

略高
向左下方微斜
向右下方微斜

亅	山	山							

左右结构，左收右放。右部撇捺细长，长撇直指左耳下部，捺笔与长撇相交，强化了字的穿插联系，呈覆下之势，横画或断或连，有长有短，交相辉映。

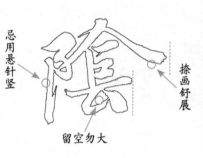

忌用悬针竖
捺画舒展
留空勿大

乛	阝	阝	阽	阶	阶	阶	阴	陰	陰

此字是本文中第二个"之"字，点与横画相呼应，撇与横画重叠，由重到轻，捺笔舒展。

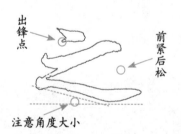

出锋点
前紧后松
注意角度大小

丶	丶	之							

此字整体字形偏高，笔画较多，略细。"草字头"上开合下，斜撇略呈弧形，引带下方。"门"左右连带书写，一气呵成。"东"居中，向上紧靠。

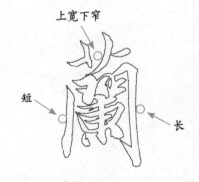

上宽下窄
短
长

丶	丷	艹	艹	艹	芦	茼	菛	蘭	蘭

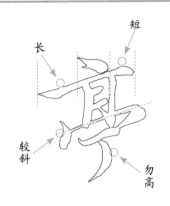

字形方正，书写规范，长横左探，五横长短粗细各异，但间距基本相等，末笔竖钩勿高，与起点重心对应。

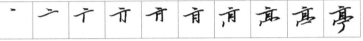

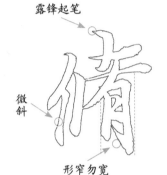

左右结构，三个撇画形态各异，长短起势都有变化，反捺细长、略平。"月"字形略高，内敛，中间两短横靠上，连笔书写。

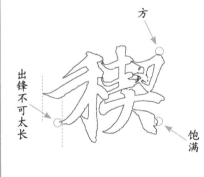

左右结构，左右、上下穿插，完美契合，有条不紊。"禾"长横左探舒展，竖钩在首撇的右端起笔。"契"横画均露锋起笔，形状各异。

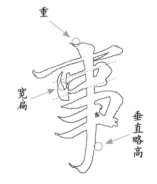

整体修长，六横排叠，间距相等，笔法各异，首横细长，略有弯曲，竖画略粗、靠右，贯穿六横，末端轻出钩。

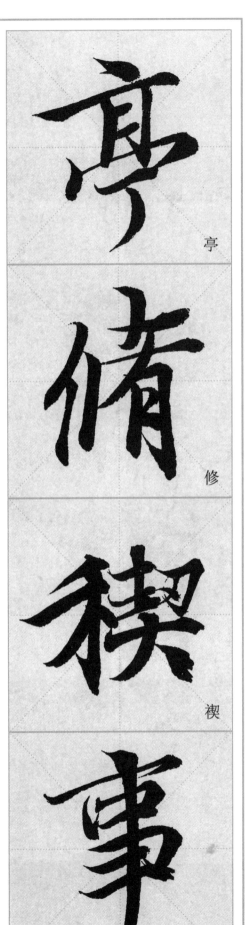

亭

修

禊

事

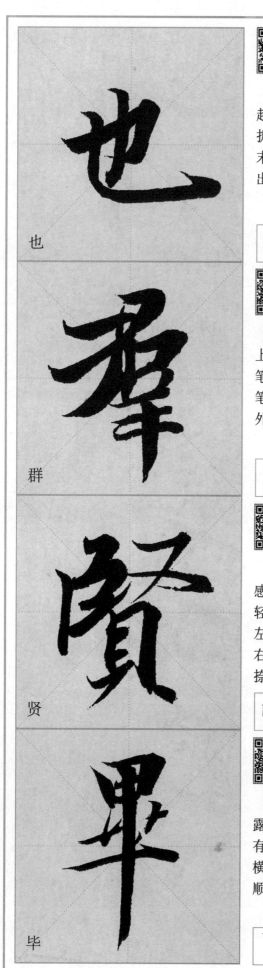

也

群

贤

毕

独体字，横折钩露锋起笔，向右上方倾斜，转折处稍顿向下，顺势钩出，末笔竖弯钩向左上方收笔出锋。

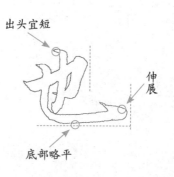

出头宜短

伸展

底部略平

㇇	力	也							

上下结构，字形略高，上重下轻。"君"撇画起笔尖细，向下由轻到重行笔，二、三横依次左探，外伸角度、长度各有差异。

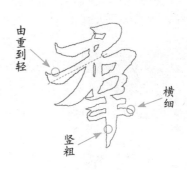

由重到轻

横细

竖粗

㇒	㇕	㇕	尹	尹	君	君	君	君	群

上宽下窄，充满动感。"又"细韧，与左侧轻重对比强烈，捺笔回锋左带。"贝"左竖细而短，右竖粗且长，下撇点细，捺点短小。

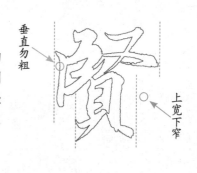

垂直勿粗

上宽下窄

丨	㇒	㇉	臣	臣	臤	臤	臤	賢	賢

字形狭长，瘦高形。露锋起笔下切，横折强劲有力，中部两横轻盈，末横细长，顿笔后向上收，顺势带出中竖，中竖粗长。

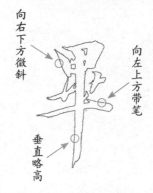

向右下方微斜

向左上方带笔

垂直略高

㇔	口	四	日	日	日	日	旦	畢

16

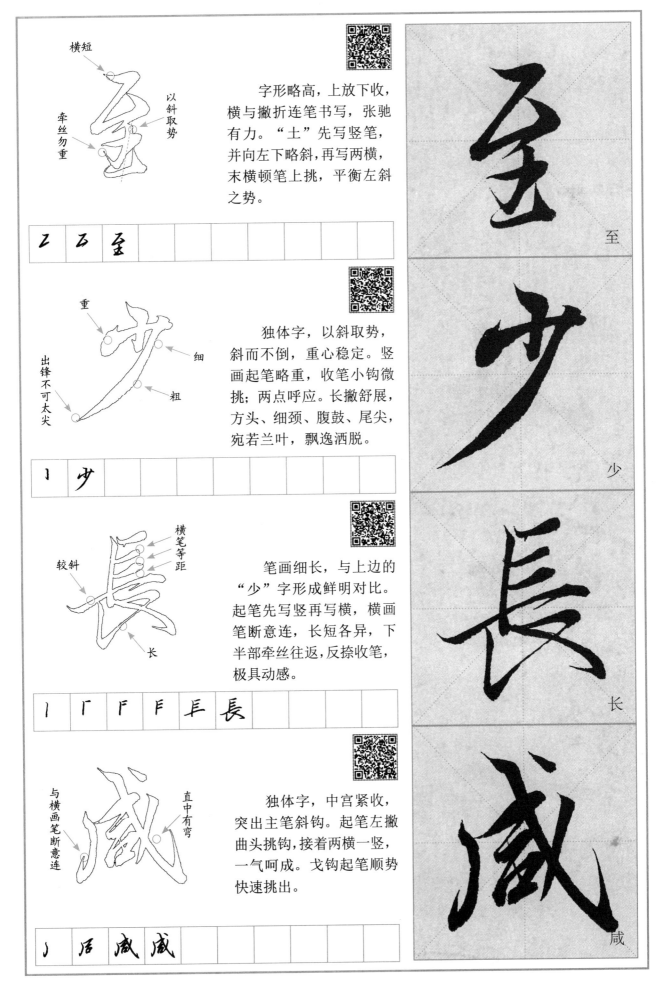

字形略高，上放下收，横与撇折连笔书写，张驰有力。"土"先写竖笔，并向左下略斜，再写两横，末横顿笔上挑，平衡左斜之势。

横短
以斜取势
牵丝勿重

乙 石 至

独体字，以斜取势，斜而不倒，重心稳定。竖画起笔略重，收笔小钩微挑；两点呼应。长撇舒展，方头、细颈、腹鼓、尾尖，宛若兰叶，飘逸洒脱。

重
细
粗
出锋不可太尖

丿 少

笔画细长，与上边的"少"字形成鲜明对比。起笔先写竖再写横，横画笔断意连，长短各异，下半部牵丝往返，反捺收笔，极具动感。

横笔等距
较斜
长

丨 厂 厂 厂 丰 長

独体字，中宫紧收，突出主笔斜钩。起笔左撇曲头挑钩，接着两横一竖，一气呵成。戈钩起笔顺势快速挑出。

与横画笔断意连
直中有弯

丿 厈 咸 咸

至
少
長
咸

集

此

地

有

上下结构，上紧下松，上窄下宽。上部笔画间距宜小，下半部"木字底"长横舒展，略带弧弯，中间稍细，竖钩粗短，最后撇捺变为两点，左小右大。

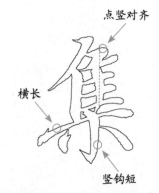

点竖对齐
横长
竖钩短

丿 亻 亻 亻 仂 乍 隹 隼 集

四个竖粗细曲直形态各异，或明或暗，头尾各不相同，长横舒展，略有弧度，最后竖折，保持整体重心稳定。

间距相等
微斜
圆

乚 凵 屵 此

左右结构、字形松散但笔画连绵。"土"故意拉宽，中竖靠右。"也"横折连写，末笔竖弯钩舒展。

较斜
向右伸展

圠 地

撇短横长，先撇后横，"月"形窄，左上角尖锋入笔，留有透气孔，横折钩与中间两短横牵丝相连，一气呵成。

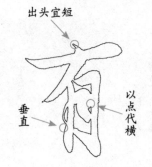

出头宜短
垂直
以点代横

丿 𠂇 冇 有

"山字头" 形勿大

细

轻　　　重

上下结构，"山"势起伏，先写中竖，略向左偏。左边竖折和右边竖有所呼应。"宗"中点侧锋入笔，粗重有力，下两横稍轻，末两点左右牵丝呼应。

レ	山	业	川	些	当	宇	宇	崇

高低错落

左低右高

中竖露锋入笔，稍顿垂直向下。次笔竖折，下横挑出，右竖稍重，弧形而下，向内出锋收笔。

丨	山	山						

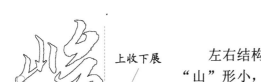

上收下展

居左上

左右结构，险峻飘逸。"山"形小，悬浮于左上角，尖锋外露，笔画稍细，但韧性十足，右部字形略高，起笔转折、翻转、起伏，一气呵成。

丨	山	山	山	屹	峙	峻		

横短

微弯

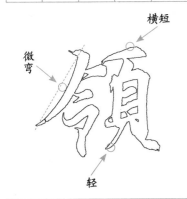

轻

此字通"岭"，左右结构，左右大小基本相等，"令"撇放捺收以避让右部。"页"形高勿宽，横画等距，末两点一斜一平，与左部竖点形成对应变化。

丿	广	卢	今	今	令	句	领	领	领

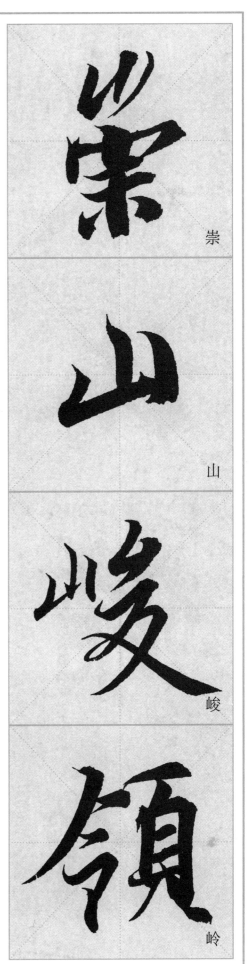

崇

山

峻

岭

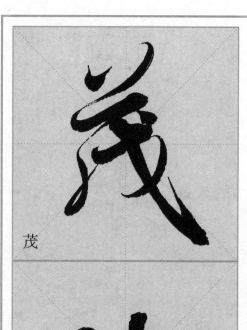

茂

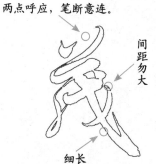

两点呼应，笔断意连。

间距勿大

细长

上下结构，上收下展，撇笔顺势婉转而下，牵丝相连，直至"戌"左撇回收，主笔斜钩突显，放笔直下，直中有弯，末点轻盈飘逸。

丶	𠂉	茂	茂	茂			

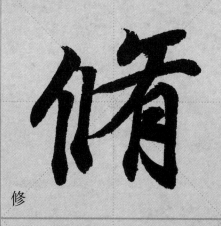

林

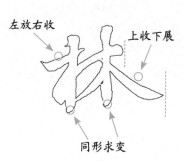

左放右收

上收下展

同形求变

左右结构，左右同形，左窄右宽，左低右高，各有侧重，一个字中有两个或两个以上相同的字形时，要有大小、轻重、长短等变化。

一	十	木	材	林			

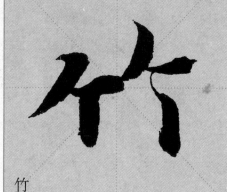

修

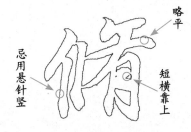

略平

忌用悬针竖

短横靠上

此字是本文当中第二个"修"字，左中右结构，和第一字相比，略扁，稍厚重些。

丿	亻	亻	仈	伩	修	修	修	修

竹

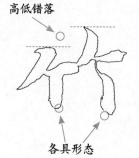

高低错落

各具形态

左右结构，左右同形，左低右高，左小而重，右大而轻，右竖与上横牵丝相连，顿笔收势。

丿	𠂆	𠂉	仁	竹			

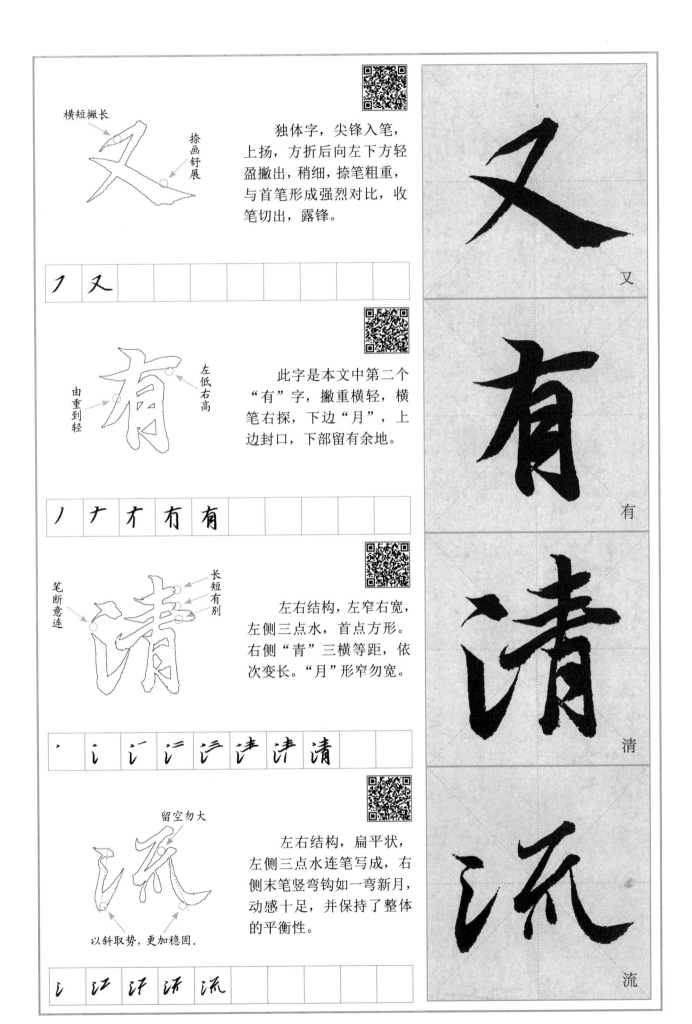

横短撇长

捺画舒展

独体字，尖锋入笔，上扬，方折后向左下方轻盈撇出，稍细，捺笔粗重，与首笔形成强烈对比，收笔切出，露锋。

又

ㄋ 又

由重到轻

左低右高

此字是本文中第二个"有"字，撇重横轻，横笔右探，下边"月"，上边封口，下部留有余地。

有

丿 ナ 才 有 有

笔断意连

长短有别

左右结构，左窄右宽，左侧三点水，首点方形。右侧"青"三横等距，依次变长。"月"形窄勿宽。

清

丶 冫 氵 汁 汁 汁 清

留空勿大

左右结构，扁平状，左侧三点水连笔写成，右侧末笔竖弯钩如一弯新月，动感十足，并保持了整体的平衡性。

以斜取势，更加稳固。

流

冫 江 汪 沽 流

又

有

清

流

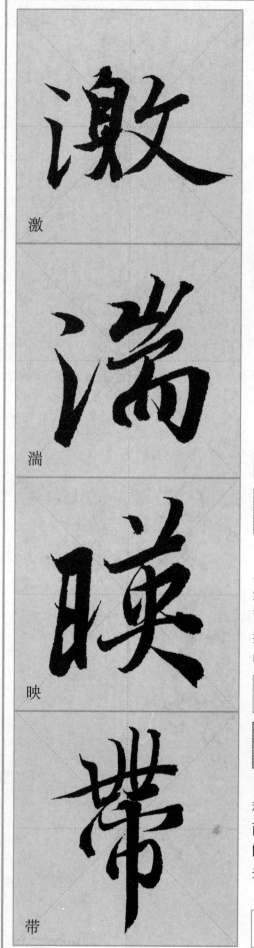

激

湍

映

带

左中右结构，整体方形，首点尖锋斜入笔，二点与挑连写，中宫收紧，末笔一捺长伸，舒张有度。

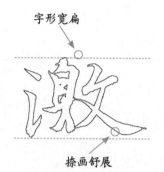

字形宽扁

捺画舒展

| 丶 | 丶 | 氵 | 汋 | 汋 | 浔 | 湝 | 潡 | 潡 | 激 |

带三点水的左右结构，首点弧下，末两点写法如竖提，"山"以斜取势，与下部"而"对应形成上斜下正，整体屹立不倒。

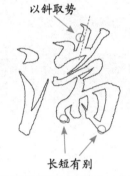

以斜取势

长短有别

| 丶 | 氵 | 氵 | 沪 | 沙 | 沙 | 湍 | 湍 | | |

左右结构，左窄右宽。左侧"日"狭长，左竖稍细，横折变实，右侧上部两点上开下合，左低右高，撇画先直后弯，末笔反捺收住。

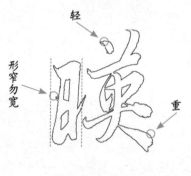

轻

形窄勿宽

重

| 丨 | 冂 | 日 | 日' | 旷 | 昳 | 映 | 映 | 映 |

上横尖锋起笔，末尾稍顿，四竖形状各不相同，两两对应，曲意逢迎。中间横折提笔圆转，中竖曲头向下，稍粗，末尾出锋。

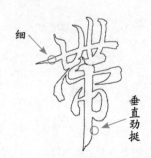

细

垂直劲挺

| 一 | 十 | 卅 | 卅 | 卅 | 卅 | 带 | 带 | 带 |

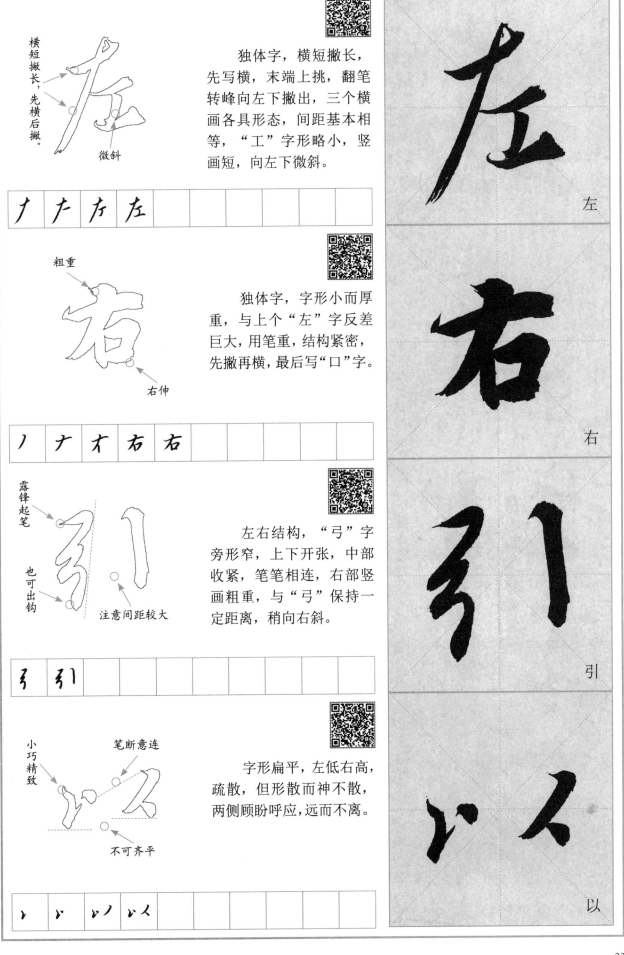

横短撇长，先横后撇。

微斜

独体字，横短撇长，先写横，末端上挑，翻笔转峰向左下撇出，三个横画各具形态，间距基本相等，"工"字形略小，竖画短，向左下微斜。

ナ　ナ　ナ　左

左

粗重

右伸

独体字，字形小而厚重，与上个"左"字反差巨大，用笔重，结构紧密，先撇再横，最后写"口"字。

丿　ナ　ナ　右　右

右

露锋起笔

也可出钩

注意间距较大

左右结构，"弓"字旁形窄，上下开张，中部收紧，笔笔相连，右部竖画粗重，与"弓"保持一定距离，稍向右斜。

弓　引

引

小巧精致

笔断意连

不可齐平

字形扁平，左低右高，疏散，但形散而神不散，两侧顾盼呼应，远而不离。

丶　丷　丷　以　以

以

为

流

觞

曲

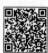

此字笔画比较密，点撇相连，折后翻转，向左下方轻快出笔，长横左探，三折辗转连写，最后四点连写，轻盈灵动。

上窄下宽

由低到高

广	屶	芗	為	為				

此字是本文中第二个"流"字，比第一字稍厚重些，牵丝连接处，由提到按，由按到提，轻重自由转换，如行云流水。

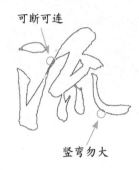

可断可连

竖弯勿大

一	氵	汁	浐	浐	流			

左右结构，"角"字窄长，首撇与横撇连为一笔，三横方向各不相同。右边"勿"三撇间距宜小，笔画稍细，横折钩横短竖长，以斜取势。

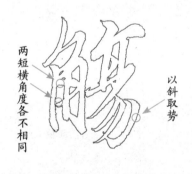

两短横角度各不相同

以斜取势

刀	勹	角	角	角	舴	觞	觞	觞

独体字，字形小，笔画少，用笔宜稍粗，上宽下窄，中间两竖，一个曲头直立，另一尖锋入笔稍向左偏，三横画等距，右侧横折的竖稍重。

垂直

斜　　斜

丶	冂	由	曲	曲	曲			

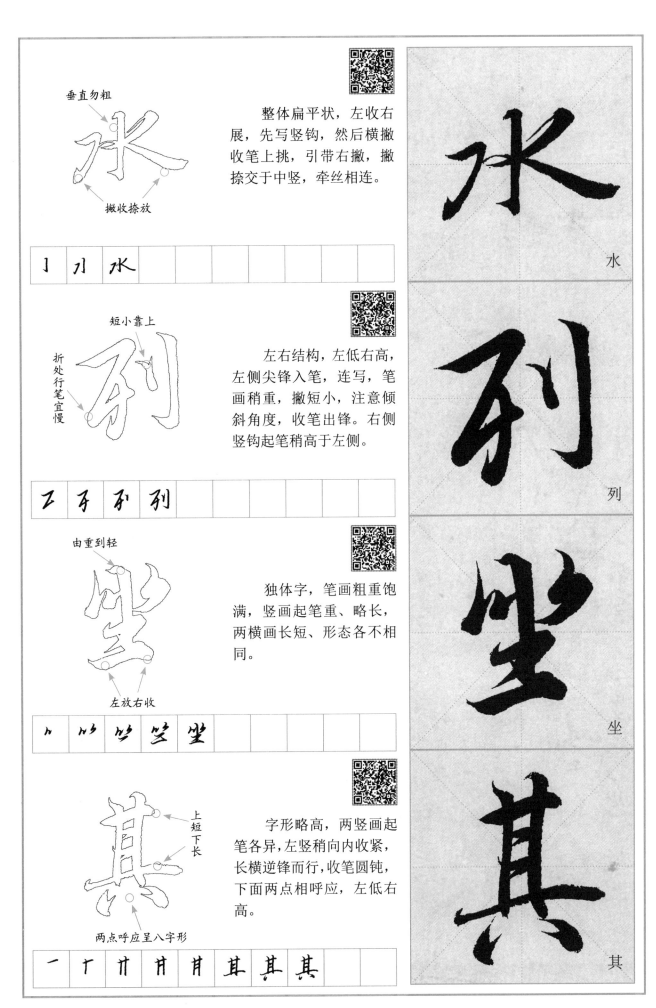

垂直勿粗

整体扁平状，左收右展，先写竖钩，然后横撇收笔上挑，引带右撇，撇捺交于中竖，牵丝相连。

撇收捺放

𠄌	刀	水					

短小靠上

折处行笔宜慢

左右结构，左低右高，左侧尖锋入笔，连写，笔画稍重，撇短小，注意倾斜角度，收笔出锋。右侧竖钩起笔稍高于左侧。

𠃍	歹	歼	列				

由重到轻

独体字，笔画粗重饱满，竖画起笔重、略长，两横画长短、形态各不相同。

左放右收

𠃌	坐	坐	坐	坐			

上短下长

字形略高，两竖画起笔各异，左竖稍向内收紧，长横逆锋而行，收笔圆钝，下面两点相呼应，左低右高。

两点呼应呈八字形

一	广	开	甘	甘	其	其	其

水

列

坐

其

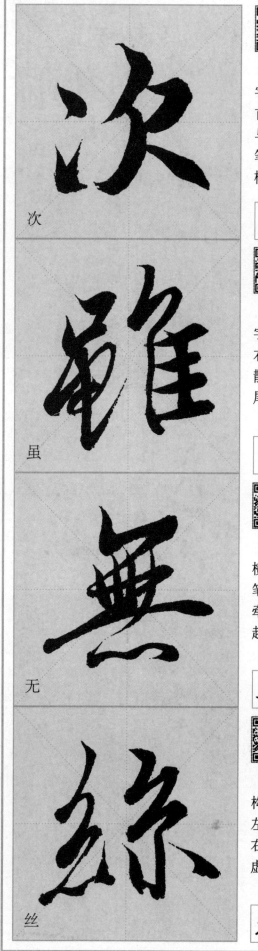

次

虽

无

丝

左右结构，左小右大，字形方正，左侧两点水，首点露锋斜下，顿笔出锋与下点笔断意连，下点收笔与右上撇画笔势相连，横撇刚劲有力。

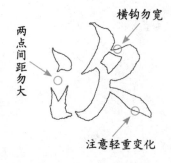
横钩勿宽
两点间距勿大
注意轻重变化

丶	冫	冫	沙	沙	次			

左右结构，左上"口"字开口，"虫"竖提向右牵引，笔断意连，形散神合，"隹"竖画收尾稍向右。

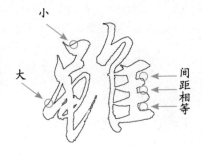
小
大
间距相等

丶	口	虽	虽	虾	虾	虾	虾	雖	雖

尖锋入笔，折后三横连写，长横末稍顿回笔，再写四竖，末竖变撇，牵丝写出四连点，如波浪起伏。

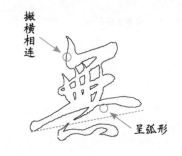
撇横相连
呈弧形

二	三	玊	無	無				

左右部相同字型结构，写法各异，左细右粗，左侧下三点横连后挑起，右侧"小"字纵立，明暗、虚实对比强烈。

露锋起笔
各具形态

幺	紆	紓	絲					

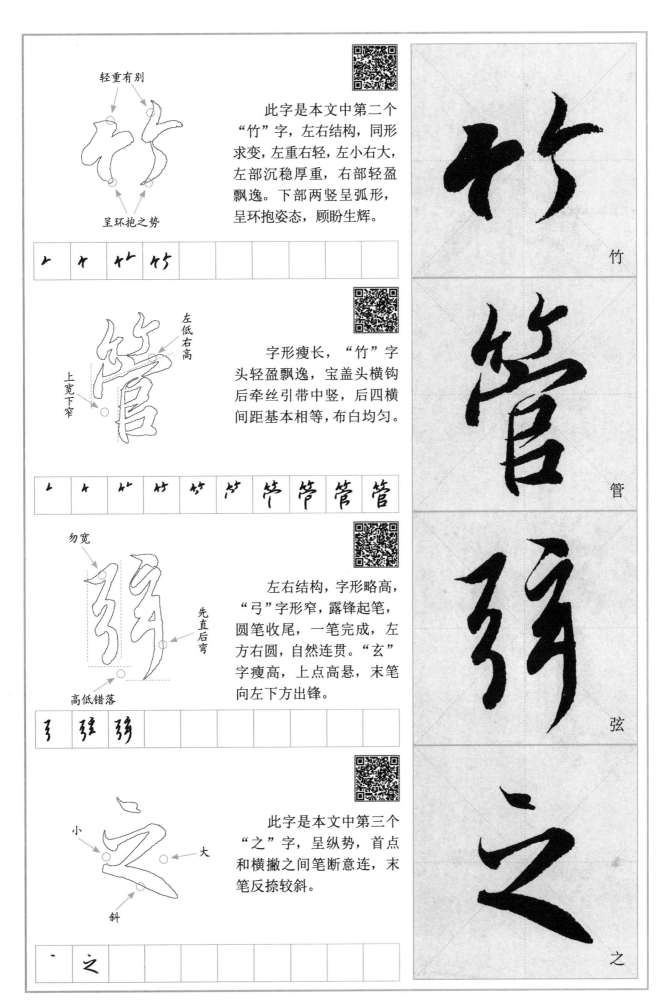

轻重有别

呈环抱之势

此字是本文中第二个"竹"字，左右结构，同形求变，左重右轻，左小右大，左部沉稳厚重，右部轻盈飘逸。下部两竖呈弧形，呈环抱姿态，顾盼生辉。

竹

左低右高

上宽下窄

字形瘦长，"竹"字头轻盈飘逸，宝盖头横钩后牵丝引带中竖，后四横间距基本相等，布白均匀。

管

勿宽

先直后弯

高低错落

左右结构，字形略高，"弓"字形窄，露锋起笔，圆笔收尾，一笔完成，左方右圆，自然连贯。"玄"字瘦高，上点高悬，末笔向左下方出锋。

弦

小

大

斜

此字是本文中第三个"之"字，呈纵势，首点和横撇之间笔断意连，末笔反捺较斜。

之

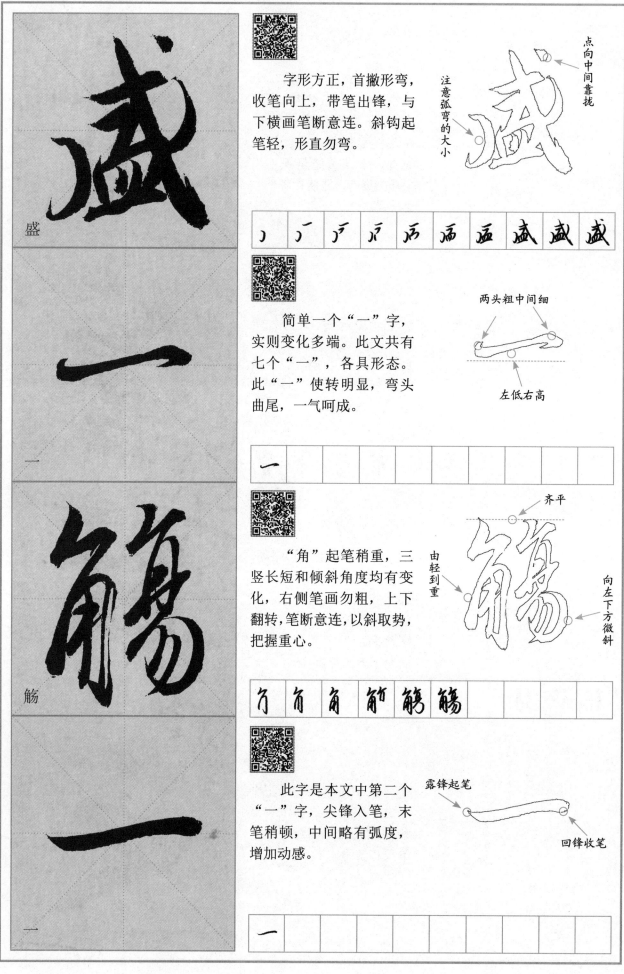

字形方正，首撇形弯，收笔向上，带笔出锋，与下横画笔断意连。斜钩起笔轻，形直勿弯。

点向中间靠拢

注意弧弯的大小

简单一个"一"字，实则变化多端。此文共有七个"一"，各具形态。此"一"使转明显，弯头曲尾，一气呵成。

两头粗中间细

左低右高

"角"起笔稍重，三竖长短和倾斜角度均有变化，右侧笔画勿粗，上下翻转，笔断意连，以斜取势，把握重心。

齐平

由轻到重

向左下方微斜

此字是本文中第二个"一"字，尖锋入笔，末笔稍顿，中间略有弧度，增加动感。

露锋起笔

回锋收笔

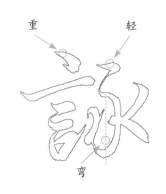

重 轻
弯

左右结构，字形方正。首点露锋入笔，在横画的右端，长横左探，两短横牵丝相连，下部"口"紧凑，右侧"永"自然流畅，最后两笔撇长捺短。

小巧精致
流畅自然

草书写法，上点与横连为一笔，下面的竖撇、竖钩及两点连写，上收下放。

留空勿大
微斜

独体字，首笔左竖点尖锋入笔，余下部分一笔写出，下方撇与反捺交接处先提笔稍顿，然后向右平捺而出。

形小勿大
注意间距大小

此字是本文第二个"以"字，字形扁平状，左低右高，尖锋入笔，竖钩与中间一点连写，似做奔跑状，到位后急速折返。

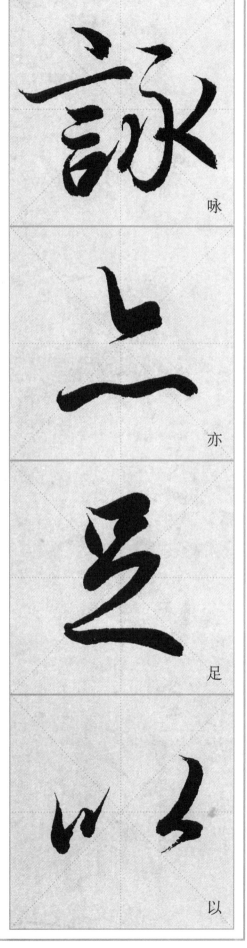

咏

亦

足

以

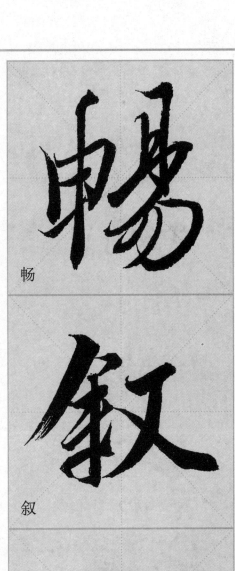

畅

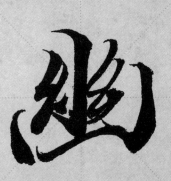

叙

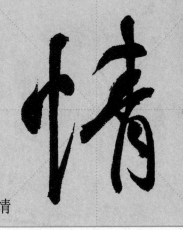

幽

情

左右结构，"申"中竖曲头向右，垂直挺拔，与众不同，另两竖向中间倾斜，右部与左部高、矮基本相同。

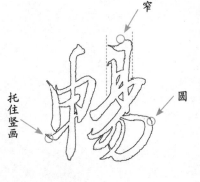

窄
圆
托住竖画

| 丨 | 日 | 日 | 申 | 畅 | 畅 | 畅 | | |

左右结构，左紧右松，"余"末笔逆锋向上，笔断意连，引出右边"又"，捺笔重顿右伸，平衡两撇，呈左倾之势。

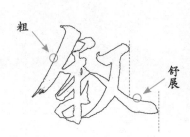

粗
舒展

| 丿 | 广 | 宇 | 宇 | 衡 | 叙 | | | |

方形结构，先写中竖，挺直下行挑钩，再写左边"幺"，末点指向右上方，右边"幺"末点弧形收尾后指向左下角，顺势写出左竖点，右竖稍粗重。

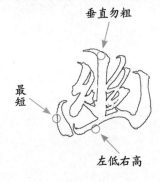

垂直勿粗
最短
左低右高

| 丿 | 刂 | 刿 | 刿 | 刿 | 刿 | 刿 | 幽 | |

左右结构，左窄右宽，竖心旁先写两点，再写竖画，竖画挺拔有力，并与右部笔画相呼应，"月"中间两横连写，上靠。

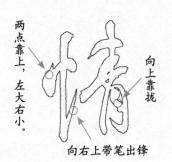

两点靠上，左大右小。
向上靠拢
向右上带笔出锋

| 忄 | 忄 | 情 | 情 | 情 | | | | |

形窄勿宽

撇短　捺长

整体呈三角形，上收下展，"日"字形窄小而紧凑，下部左右伸展，注意笔顺，不可错乱。

丨	是							

露锋起笔

横笔等距

独体字，笔画少，字形小，线条略厚重，左竖曲头入笔，右角横折挺拔，两竖稍内收，呈中宫收紧之势。

丨	冂	日	日					

出头宜短

底部略平

此字是本文中第二个"也"字，整体布局匀称，首笔露锋入纸，右上蓄势，顿笔方切而下，中竖稍向左斜，竖弯钩出锋回抱。

乛	九	也						

两横倾斜的角度不同

撇捺纵展

疏朗大气，首横平缓，稍短，次横起势向右，末端上挑，引带撇画，撇起点在首横靠左处，捺画舒展大度，收笔下顿。

一	二	天	天					

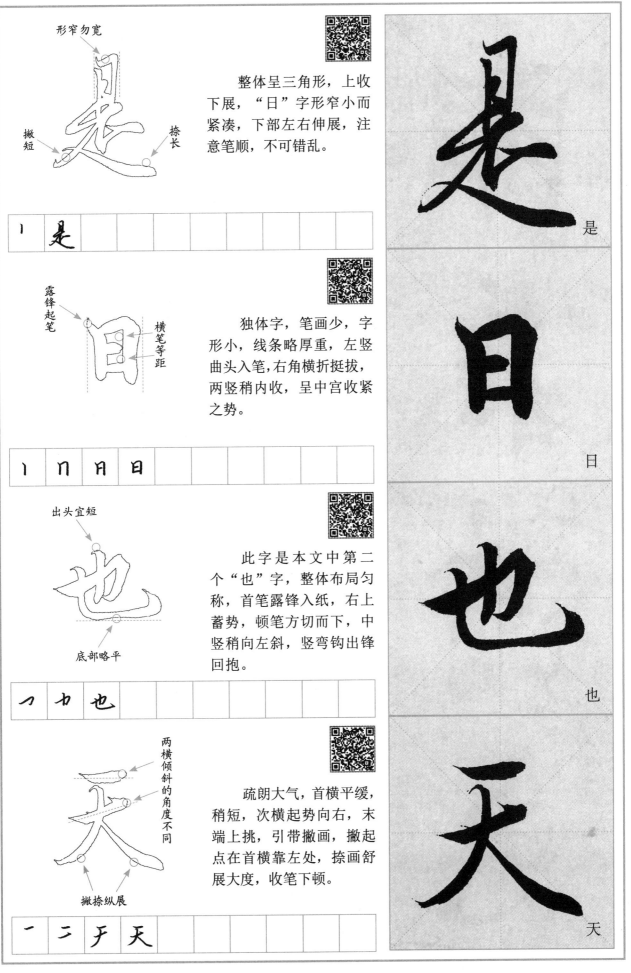

是

日

也

天

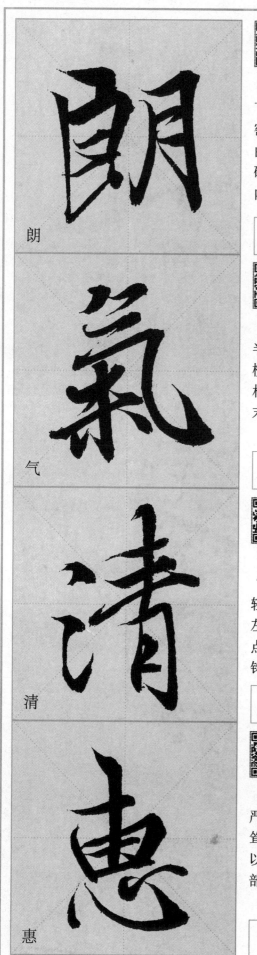

朗

气

清

惠

左右结构，左部上宽下窄，右部上窄下宽，亲密无间，首点粗重，三横由粗到细，左侧竖钩劲细硬朗，右旁"月"，撇竖内收，硬气十足。

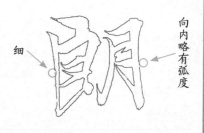

细　向内略有弧度

| 丶 | 彐 | 彐 | 彐 | 自 | 良 | 自 | 朗 | 朗 | 朗 |

上紧下松，"气"为半包围结构，字形高阔，横画以斜取势，三横牵丝相连，首横尖细，次横圆转，末横方挺，"米"内敛。

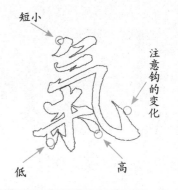

短小　注意钩的变化　低　高

| ′ | ′ | ′′ | 气 | 气 | 气 | 氜 | 氣 | 氣 |

此字是本文中第二个"清"字，与前字比，稍显轻盈，三点水首点顿下后向左下扫出，第二点与第三点下方弧形连写，向右上钩出，与右部笔画相呼应。

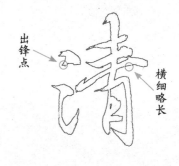

出锋点　横细略长

| 丶 | 冫 | 冫 | 氵 | 浐 | 浐 | 清 | 清 | 清 |

上下结构，上部规矩严谨，上横偏左，中竖高耸。下部"心"生动灵活，以行书笔法完成。上下两部"一静一动"。

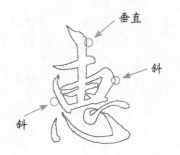

垂直　斜　斜

| 一 | 丆 | 戸 | 由 | 由 | 由 | 叀 | 惠 | 惠 |

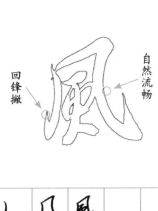

回锋撇

自然流畅

半包围结构，上窄下宽，左侧撇钩稍细，横斜钩较粗，外框中间窄，突出横斜钩，内部笔画圆转柔细，向上紧靠。

丿 几 風

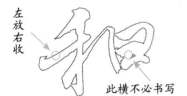

左放右收

此横不必书写

此字是本文当中第二个"和"字，较前字稍微细劲、舒展些，首撇斜向下行，长横，藏锋左探，"口"外拓，横折圆转，中间多一横，或为增笔。

丿 千 利 和 和 和

向上出头宜短

细

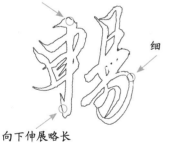

向下伸展略长

此字是本文中第二个"畅"字，左右结构，"申"中竖曲头向左，整体偏右，"勿"内部两撇连写，平行较短，收于钩内，圆转流畅。

丶 口 日 申 申 申 暢 暢

勿大

错落有致

左右结构，细瘦清秀，细而韧，字形疏朗，结字或断或连，使转或方或圆。

丿 亻 亻 仰

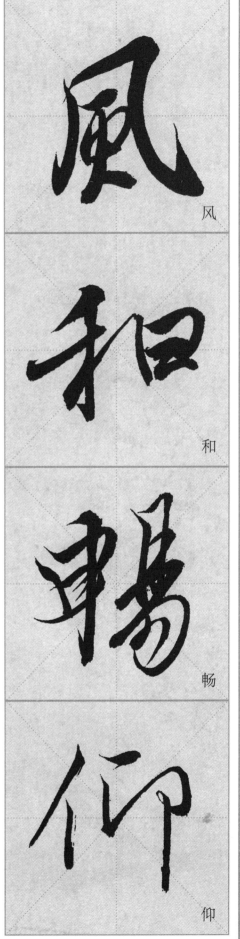

風

和

暢

仰

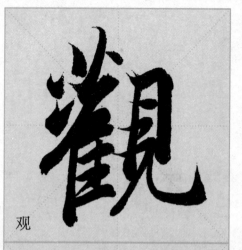

观

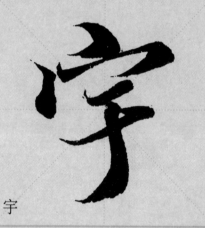

宇

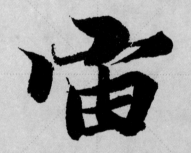

宙

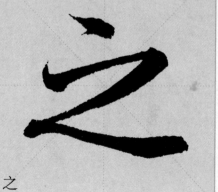

之

左右结构，左高右矮。左部两"口"用点代替，更显紧凑、灵活、生动。左部撇画向左下斜，右部竖弯钩向右伸展略平，成斜正对比。

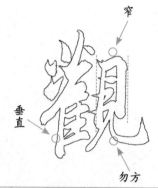

窄
垂直
勿方

口	业	少	芣	芊	崔	雈	雚	雚	观

上下结构，上宽下窄，宝盖上覆，首点居中并向下呼应，横钩略长，横画要细，"于"两横一短一长，竖钩顿后平出。

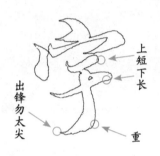

上短下长
出锋勿太尖
重

丶	宀	宀	宀	字	字				

此字上下结构，上下压缩，右下角向左上方用力出钩，直指中心，下面"由"紧凑，孕育了无限的张力。

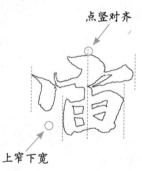

点竖对齐
上窄下宽

丶	宀	宀	宀	宙	宙	宙	宙		

此字写法妙在横、撇、捺三笔，一直、一曲、一折，需认真体会。这也是本文中第四个"之"字。

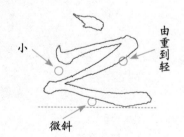

小
由重到轻
微斜

丶	之								

34

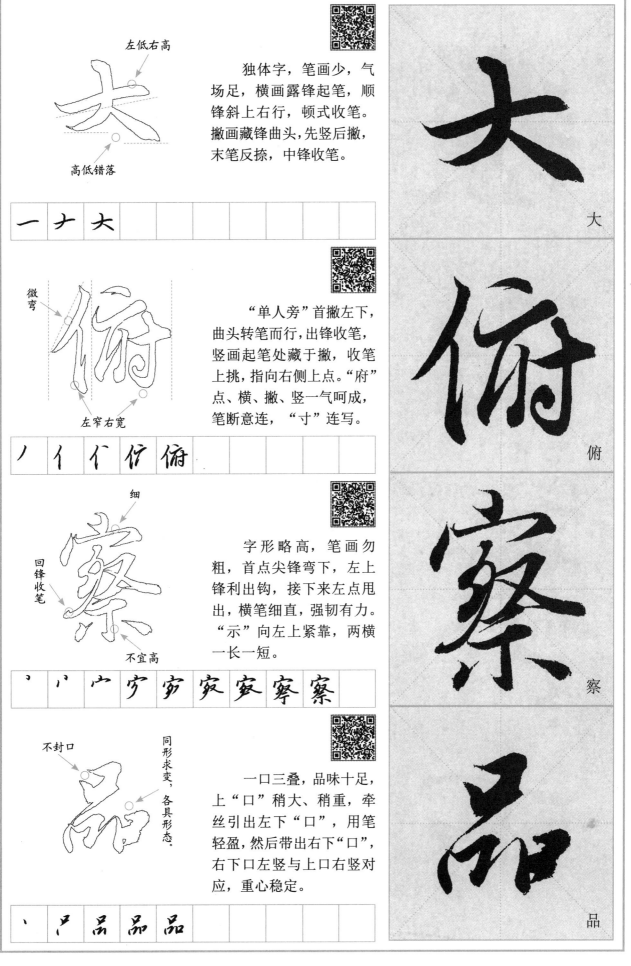

左低右高

高低错落

独体字，笔画少，气场足，横画露锋起笔，顺锋斜上右行，顿式收笔。撇画藏锋曲头，先竖后撇，末笔反捺，中锋收笔。

一 十 大

微弯

左窄右宽

"单人旁"首撇左下，曲头转笔而行，出锋收笔，竖画起笔处藏于撇，收笔上挑，指向右侧上点。"府"点、横、撇、竖一气呵成，笔断意连，"寸"连写。

丿 亻 仁 仵 俯

细

回锋收笔

不宜高

字形略高，笔画勿粗，首点尖锋弯下，左上锋利出钩，接下来左点甩出，横笔细直，强韧有力。"示"向左上紧靠，两横一长一短。

丶 ⺌ 宀 宀 宛 宛 宛 察 察

不封口

同形求变，各具形态。

一口三叠，品味十足，上"口"稍大、稍重，牵丝引出左下"口"，用笔轻盈，然后带出右下"口"，右下口左竖与上口右竖对应，重心稳定。

丶 口 品 品 品

大

俯

察

品

类

之

盛

所

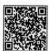

左右结构，字形方正，左部略高，右部稍窄。笔画呼应，长短变化，高低错落。"页"横画间距基本相等。

轻重有别

出锋不可太尖

细长

| 八 | 半 | 半 | 羌 | 芳 | 芣 | 頪 | 類 | |

此字是本文中第五个"之"字，上断下连，上虚下实。

笔断意连

略平

| 丶 | 丷 | 之 | | | | | | |

此字是本文中第二个"盛"，字形大，上展下收，笔画顺序为：撇、横、斜钩，然后写内部横折及"皿"，最后写撇。"皿字底"形扁，向上紧靠。

与横的起笔相呼应

直中有弯

左低右高

| 丿 | 厂 | 戊 | 成 | 成 | 成 | 盛 | 盛 | |

字形扁平，一横盖下，尖锋入笔，粗而后细，接下左竖右挑意为右竖，右竖左挑意为中间小横，小横右挑意为"个"。

注意横画的轻重变化

向左下带笔出锋

| 一 | 丆 | 厂 | 厑 | 阮 | 所 | | | |

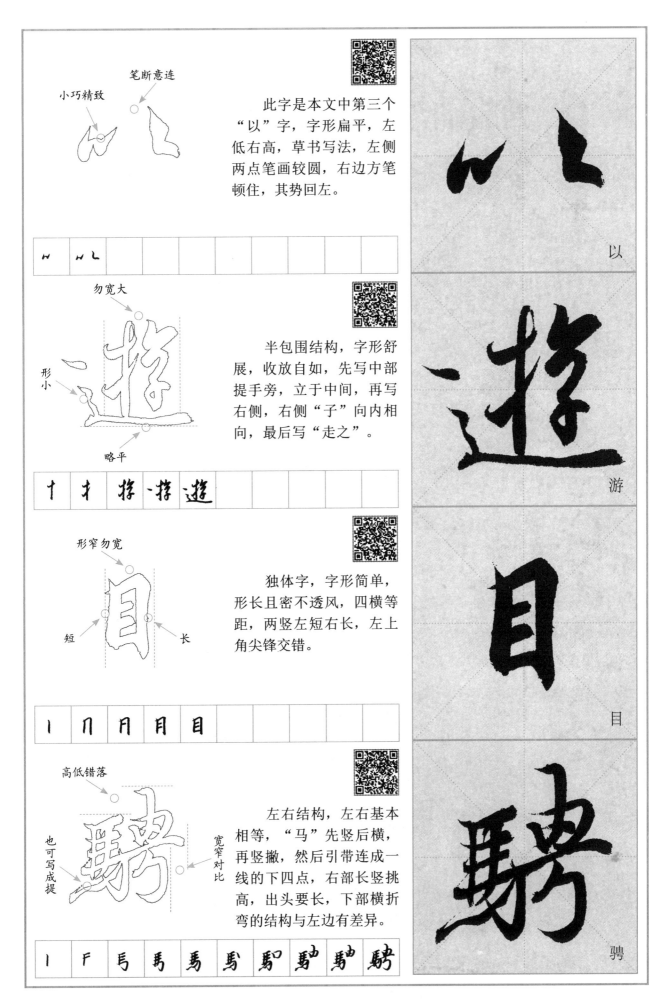

小巧精致　笔断意连

此字是本文中第三个"以"字，字形扁平，左低右高，草书写法，左侧两点笔画较圆，右边方笔顿住，其势回左。

勿宽大　形小　略平

半包围结构，字形舒展，收放自如，先写中部提手旁，立于中间，再写右侧，右侧"子"向内相向，最后写"走之"。

形窄勿宽　短　长

独体字，字形简单，形长且密不透风，四横等距，两竖左短右长，左上角尖锋交错。

高低错落　也可写成提　宽窄对比

左右结构，左右基本相等，"马"先竖后横，再竖撇，然后引带连成一线的下四点，右部长竖挑高，出头要长，下部横折弯的结构与左边有差异。

以

游

目

骋

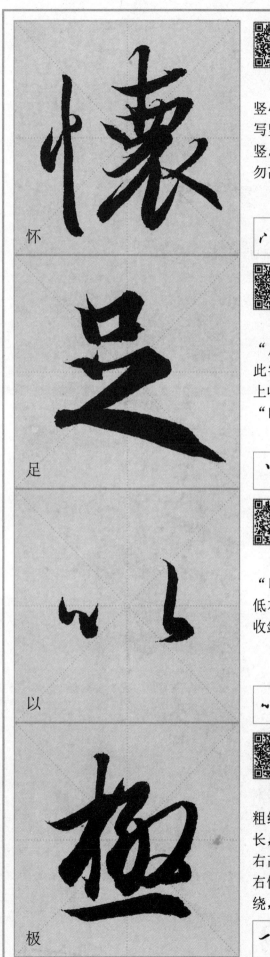

怀

足

以

极

左右结构，左窄右宽，竖心旁先写左右两点，再写竖画，勿粗，多用垂露竖。右部"四"字形宽扁，勿高。

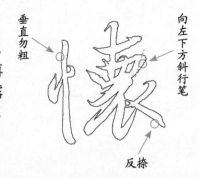

垂直勿粗　　向左下方斜行笔

反捺

丶	忄	忄	忙	怲	怲	悙	懐	懐	懐

此字是本文中第二个"足"字，与前字相比，此字多方折，强劲有力，上收下展，突出末笔捺画。"口"形小勿大。

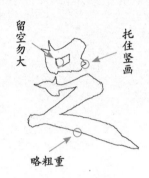

留空勿大　　托住竖画

略粗重

丶	口	口	足						

此字是本文中第四个"以"字，字形略扁，左低右高，笔法轻盈，左边收敛，右边右竖拉长舒展。

连带呼应

间距略大

丷	以								

字形端庄严谨，笔画粗细搭配，"木"横短竖长，横笔尖锋入笔，左低右高，竖画垂直，略细。右侧起笔后逆行，婉转回绕，一气呵成。

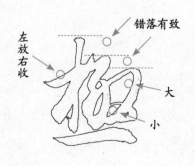

左放右收　　错落有致

大

小

一	十	术	朸	极	极				

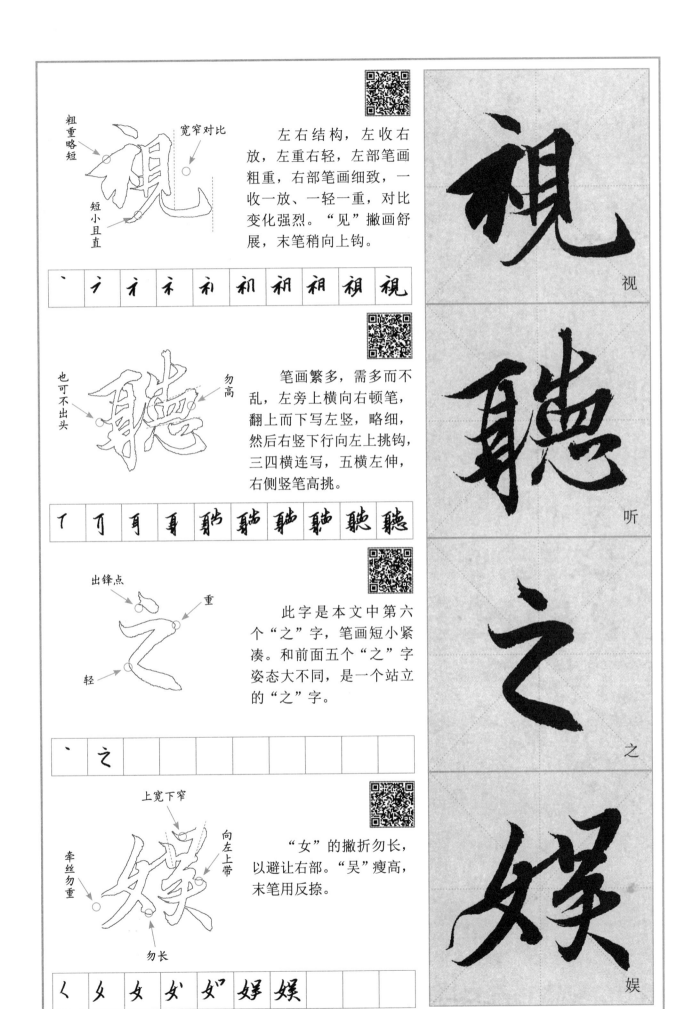

左右结构，左收右放，左重右轻，左部笔画粗重，右部笔画细致，一收一放、一轻一重，对比变化强烈。"见"撇画舒展，末笔稍向上钩。

粗重略短

宽窄对比

短小且直

`丶　亓　礻　礻　衤　礻　祁　祁　礼　視`

笔画繁多，需多而不乱，左旁上横向右顿笔，翻上而下写左竖，略细，然后右竖下行向左上挑钩，三四横连写，五横左伸，右侧竖笔高挑。

也可不出头

勿高

`丨　刀　耳　耳　耳　耳　聇　聇　聴　聽`

此字是本文中第六个"之"字，笔画短小紧凑。和前面五个"之"字姿态大不同，是一个站立的"之"字。

出锋点

重

轻

`丶　之`

"女"的撇折勿长，以避让右部。"吴"瘦高，末笔用反捺。

上宽下窄

向左上带

牵丝勿重

勿长

`く　女　女　女　妈　娱　娱`

視

聽

之

娱

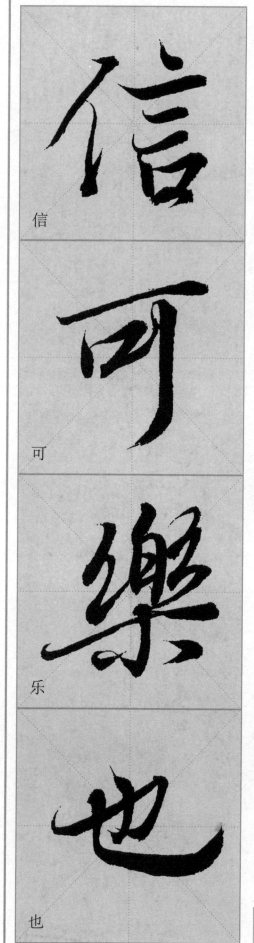

信

可

乐

也

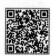

左右结构，左小右大。"亻"旁轻细柔韧，"言"点画疏落，"口"字收紧，折肩外拓，上宽下窄呈倒梯形。

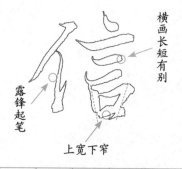

横画长短有别

露锋起笔

上宽下窄

| 丿 | 亻 | 亻 | 亻 | 亻 | 信 | 信 | 信 | 信 |

"口"字形宽扁勿高，活泼灵动，与左竖连接部分，圆转上行，牵丝相连，别具一格，末笔竖钩一扫而出，干净利落。

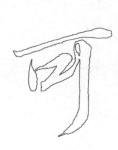

| 一 | 丁 | 可 | | | | | | |

先写中间"白"，然后从左上开始，牵丝回环至右侧，逆锋长横，右端收尾后，翻转至中段，弹出竖钩，两侧挑点左顾右盼，十分灵动。

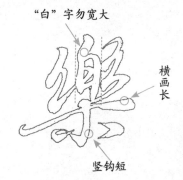

"白"字勿宽大

横画长

竖钩短

| 亻 | 白 | 自 | 白 | 幽 | 樂 | 樂 | 樂 | |

"也"字形扁，但重心不倒，首笔逆锋向上，提笔蓄势后方切而下，末笔竖弯横钩向左上出锋，与前两个"也"字收尾不同。

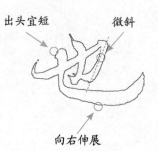

出头宜短

微斜

向右伸展

| 乛 | 也 | 也 | | | | | | |

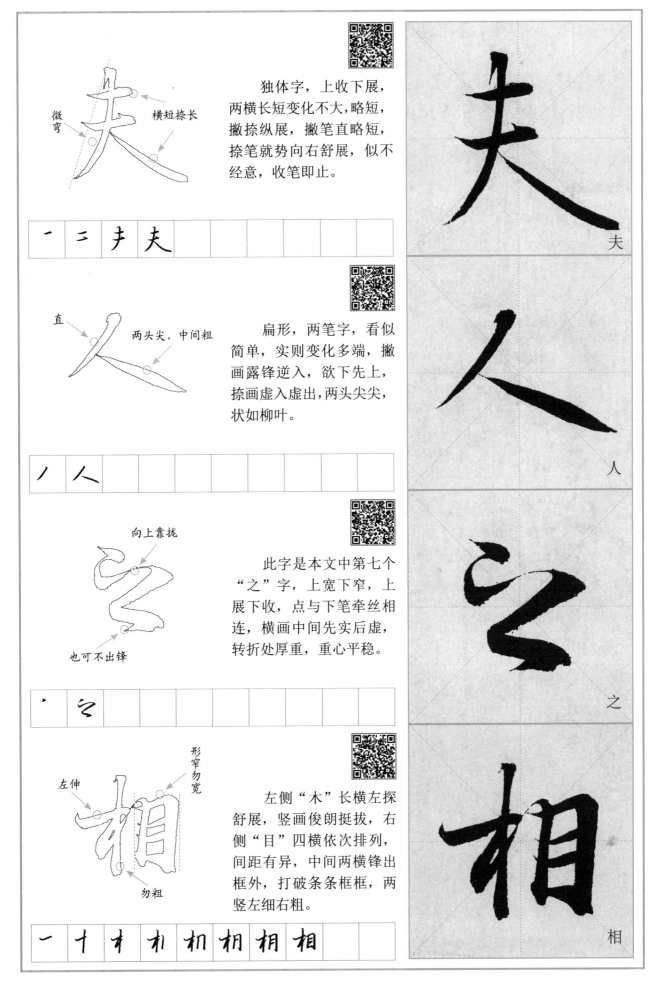

微弯　横短捺长

独体字，上收下展，两横长短变化不大，略短，撇捺纵展，撇笔直略短，捺笔就势向右舒展，似不经意，收笔即止。

一　二　尹　夫

夫

直　两头尖、中间粗

扁形，两笔字，看似简单，实则变化多端，撇画露锋逆入，欲下先上，捺画虚入虚出，两头尖尖，状如柳叶。

丿　人

人

向上靠拢　也可不出锋

此字是本文中第七个"之"字，上宽下窄，上展下收，点与下笔牵丝相连，横画中间先实后虚，转折处厚重，重心平稳。

丶　之

之

左伸　形窄勿宽　勿粗

左侧"木"长横左探舒展，竖画俊朗挺拔，右侧"目"四横依次排列，间距有异，中间两横锋出框外，打破条条框框，两竖左细右粗。

一　十　才　朾　朾　相　相　相

相

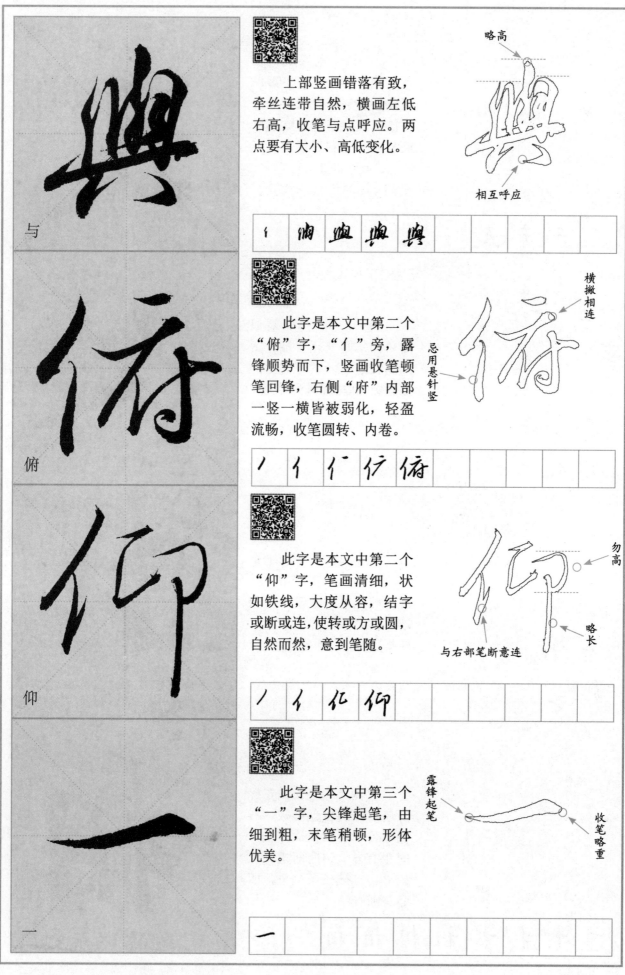

与

俯

仰

一

上部竖画错落有致，牵丝连带自然，横画左低右高，收笔与点呼应。两点要有大小、高低变化。

略高

相互呼应

此字是本文中第二个"俯"字，"亻"旁，露锋顺势而下，竖画收笔顿笔回锋，右侧"府"内部一竖一横皆被弱化，轻盈流畅，收笔圆转、内卷。

横撇相连

忌用悬针竖

此字是本文中第二个"仰"字，笔画清细，状如铁线，大度从容，结字或断或连，使转或方或圆，自然而然，意到笔随。

勿高

略长

与右部笔断意连

此字是本文中第三个"一"字，尖锋起笔，由细到粗，末笔稍顿，形体优美。

露锋起笔

收笔略重

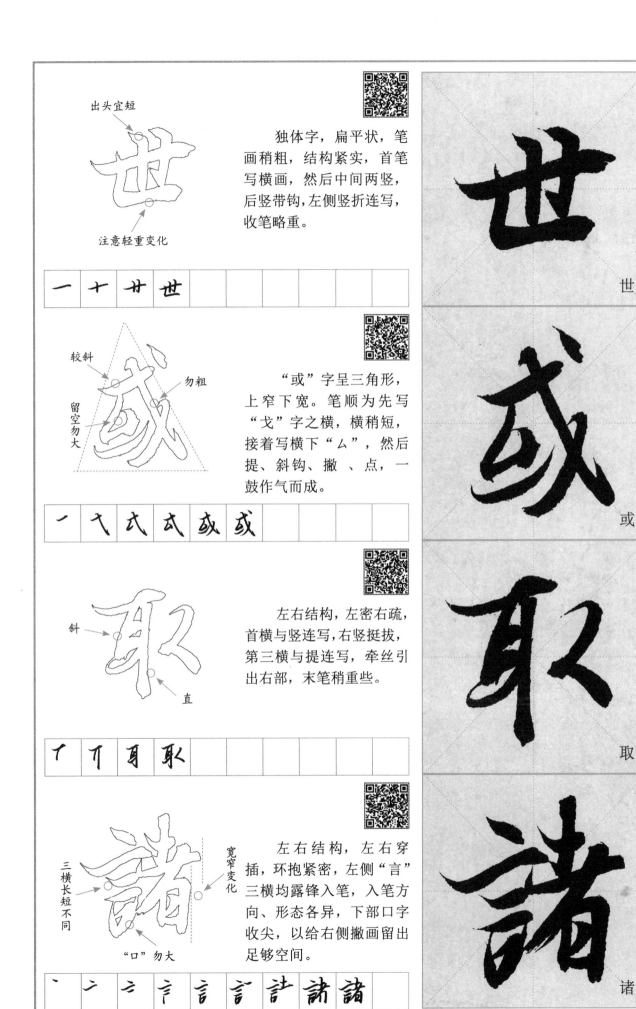

出头宜短

注意轻重变化

独体字，扁平状，笔画稍粗，结构紧实，首笔写横画，然后中间两竖，后竖带钩，左侧竖折连写，收笔略重。

一 十 廿 世

世

较斜

勿粗

留空勿大

"或"字呈三角形，上窄下宽。笔顺为先写"戈"字之横，横稍短，接着写横下"厶"，然后提、斜钩、撇、点，一鼓作气而成。

一 弋 式 式 或 或

或

斜

直

左右结构，左密右疏，首横与竖连写，右竖挺拔，第三横与提连写，牵丝引出右部，末笔稍重些。

丆 冂 耳 取

取

三横长短不同

宽窄变化

"口"勿大

左右结构，左右穿插，环抱紧密，左侧"言"三横均露锋入笔，入笔方向、形态各异，下部口字收尖，以给右侧撇画留出足够空间。

丶 亠 讠 言 言 言 讠 诸 诸

诸

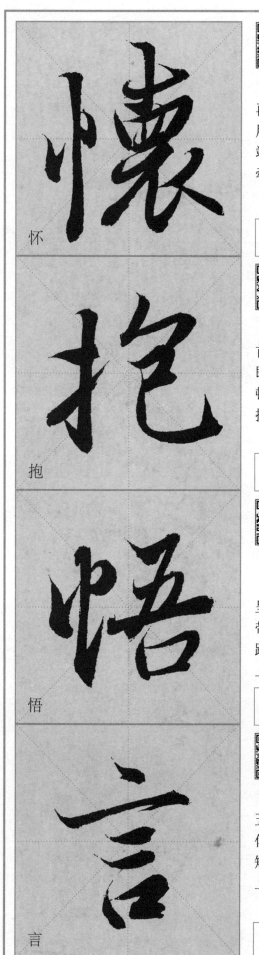

怀

抱

悟

言

"竖心旁"先写两点，再写竖画，竖画勿粗，忌用悬针竖。"四"下横末端向左下方带笔，与下横牵丝连带。

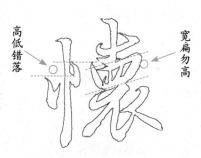

、	丶	㣺	忄	忄	忄	忄	忄	怀

左右相向，若即若离，首笔短横向右下方切笔后即停，顺势引出竖笔，稍顿下行挑钩，干净利落，提与右旁撇画相呼应。

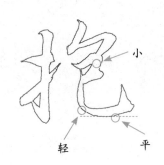

一	十	扌	扩	抡	抱			

左右结构，左窄右宽，"忄"左点大而低，右点呈弧状，竖画垂直并向右带笔出锋，"吾"横笔间距相等，"口"字宽扁，上宽下窄略呈倒梯形。

忄	忄	忄	怃	怜	悟	悟		

独体字，字形略高，五横层叠，长短各有变化，或连或断，或长或短。"口"紧凑，勿大，上宽下窄。

、	二	亠	言	言	言			

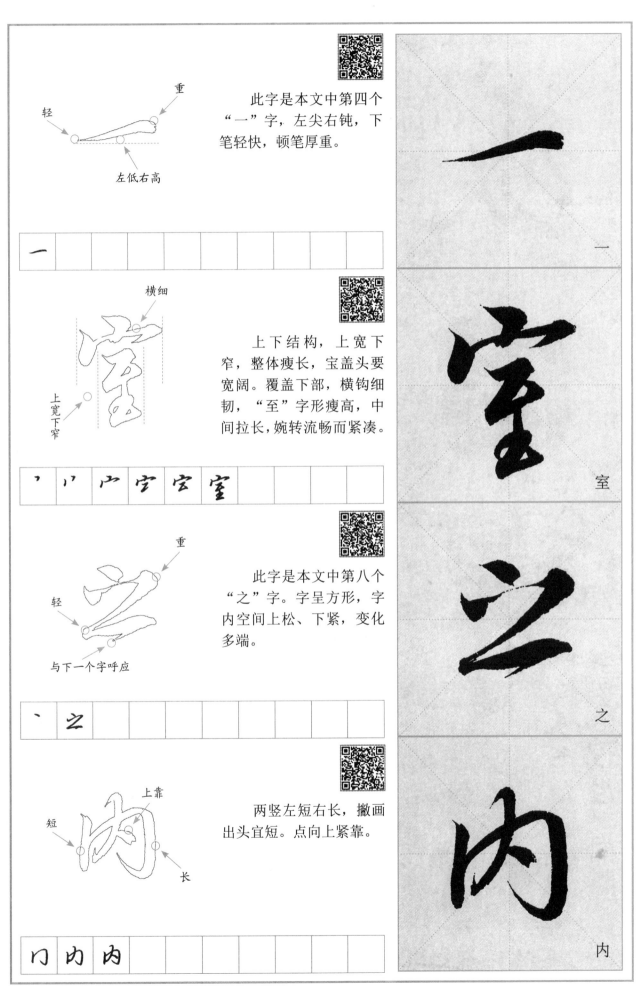

此字是本文中第四个"一"字，左尖右钝，下笔轻快，顿笔厚重。

轻　重　左低右高

一

上下结构，上宽下窄，整体瘦长，宝盖头要宽阔。覆盖下部，横钩细韧，"至"字形瘦高，中间拉长，婉转流畅而紧凑。

横细　上宽下窄

丶　丷　宀　宓　宓　室

此字是本文中第八个"之"字。字呈方形，字内空间上松、下紧，变化多端。

重　轻　与下一个字呼应

丶　之

两竖左短右长，撇画出头宜短。点向上紧靠。

上靠　短　长

冂　内　内

一

室

之

内

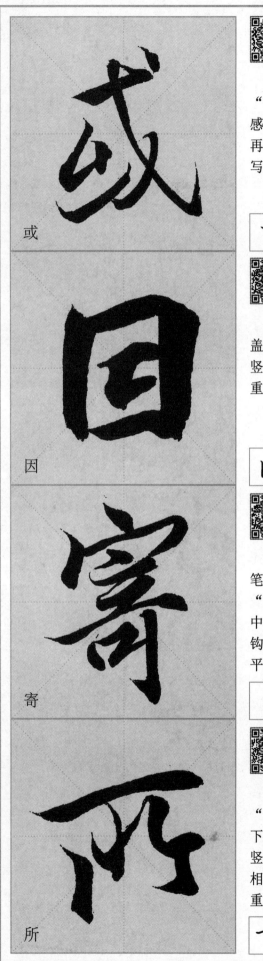

或

因

寄

所

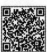

此字是本文中第二个"或"字，比起前字，动感增强。笔顺为先写"戈"，再写横下的"厶"，然后写提、撇、点。

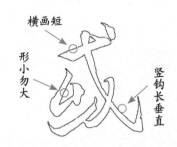

横画短

形小勿大

竖钩长垂直

弋	式	式	式	或	或			

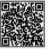

字形略方、用笔厚重，盖住前面写错了的字，左竖略有弧形，右竖垂直稍重，末横虚接。

略细

略粗

丨	冂	冋	因					

字形略高，宝盖头横笔屈曲右行，横钩圆转。"立"点横、牵丝圆转，中间长横将上下均分，竖钩稍重，遒劲挺拔，重心平稳。

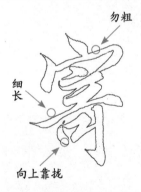

勿粗

细长

向上靠拢

丶	丷	宀	宔	宷	寄			

此字是本文中第二个"所"字。首横长，覆盖下部，左竖方笔重写，中竖尖笔轻写，之间以曲笔相连，右部上靠，笔画稍重，与左竖相呼应。

两头粗中间细

错落有致

一	厂	厂	所					

出锋点

高低错落

左右结构，左密右疏，左大右小，上点尖锋拉长，长横仰俯轻盈。"口"左竖和右竖都略呈弧形，牵丝引带右撇，竖弯钩回转，细韧有弹力。

丶　二　三　言　言　言　言　訖

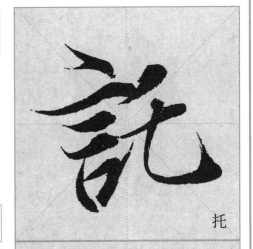

托

撇横连写

左右结构，两侧穿插紧凑，右侧撇画舒展，捺笔不伸反缩，收笔处顿住，引而不发，回味无穷。

收笔形态不同

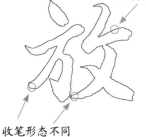

丶　亠　方　扩　放　放

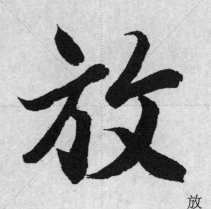

放

首点轻

舒展

左右结构，左小右大，笔画粗重紧凑。"三点水"左下角点提方切厚重，右侧"良"，撇短捺长，捺笔舒展。

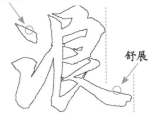

丶　氵　氵　汩　浔　浔　浪　浪　浪

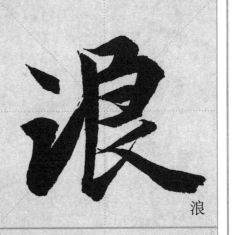

浪

长短有别

各具形态

左右结构，左大右小，左侧两竖收笔稍重，右旁三撇方向各不相同。

一　二　干　开　开　形　形

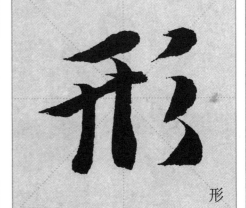

形

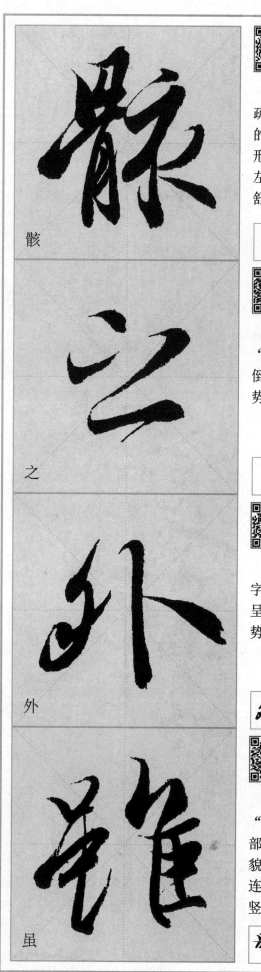

骸

之

外

虽

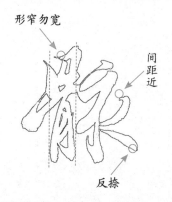

形窄勿宽

间距近

反捺

左右结构，左密右疏。首笔短竖稍粗，横折的竖高昂。下边"月"字形窄，中间两横上靠。"亥"左半边空间密集，右半边舒朗。

| 丶 | 冂 | 冃 | 円 | 冎 | 骨 | 骨 | 骨 | 骸 | 骸 |

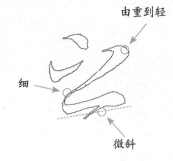

由重到轻

细

微斜

此字是本文中第九个"之"字，上宽下窄，呈倒梯形。横画断开，但笔势相连，捺画较平、短促。

| 丶 | 丶 | 之 | | | | | | | |

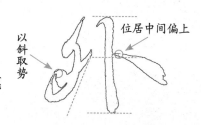

位居中间偏上

以斜取势

此字承接上面"之"字，牵丝而下，上收下放，呈三角形，重心稳固，笔势连贯。

| 夕 | 夘 | 外 | | | | | | | |

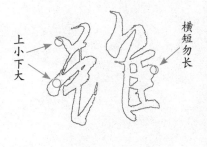

横短勿长

上小下大

此字是本文中第二个"虽"字，左右结构，两部相距稍开，笔断意连，貌离神合。"虫"的竖提，连带右侧。"隹"的单人竖笔末端向右收拢。

| 呂 | 吊 | 刬 | 虾 | 虾 | 雖 | 雖 | | | |

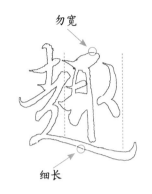

勿宽

细长

半包围结构，"走"笔画稍细，舒展，长横左探，长捺尾部上挑。"取"上横如点，粗重，两竖较细，第三横、提笔连写，既粗又重。

一	十	走	赴	赵	趄	趄	趣

捺高

撇低

向左上方靠拢

上下结构，上展下收。"人"字头撇捺纵展，撇低捺高，中有交叉，下部书写时尽量向左上方紧靠。"口"字形宽扁，上宽下窄。

丿	人	个	佥	余	舍	舍	舍

上开下合

横细竖粗

露锋起笔

字形略高，纵势。"草字头"上开下合，左低右高，中间部分呈倒梯形，上宽下窄，横细竖粗，中竖提笔如钩，下部横折钩舒展，左虚右实。

一	廿	艹	节	苩	茑	萬	萬

垂直略高

反捺

平

左右结构，左收右放。"朱"两横上短下长，竖钩垂直略细，收尾处向左平出，然后向上微出小钩，牵丝引带斜撇，末笔反捺，略平。

丆	千	朱	殊	殊	殊

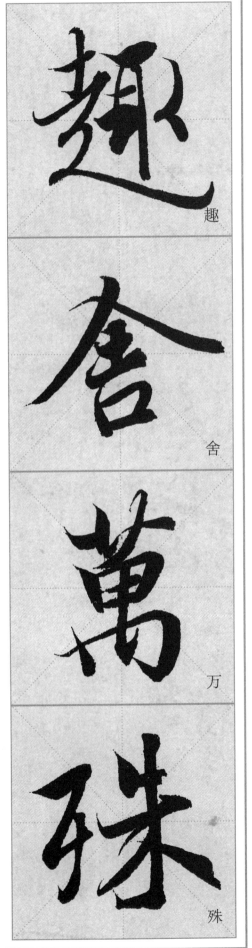

趣

舍

万

殊

49

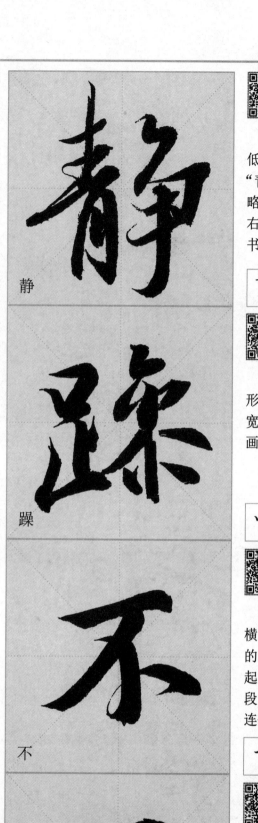

静

躁

不

同

左右结构，左高右低，右竖钩下伸粗圆。"青"中间长横左探突出，略长，下部"月"形窄。右部"争"撇与横撇相连书写。

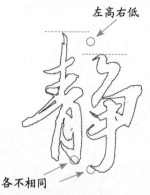

左高右低

各不相同

| 一 | 丰 | 青 | 青 | 静 | 静 | 静 | 静 | |

左右结构，整体呈方形。"口"形小勿大，上宽下窄呈倒梯形。右部捺画用反捺，角度略平。

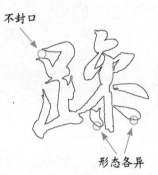

不封口

形态各异

| 丶 | 口 | 口 | 正 | 昆 | 跓 | 跒 | 跴 | 躁 |

独体字，字形方正，长横露锋起笔，撇画起笔于横的右半，中竖在撇画右上起笔，弧曲下行，竖的中段略向右倾斜，收尾牵丝连带至右侧，顺势作长点。

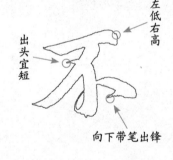

左低右高

出头宜短

向下带笔出锋

| 一 | 丁 | 不 | | | | | | |

半包围结构，外框庄重，方直有力，左竖起笔飞白，应属偶然，内含"一"和"口"，上移，婉转回环，外表平静，内部灵动。

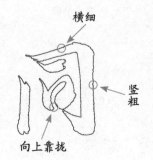

横细

竖粗

向上靠拢

| 丨 | 冂 | 冂 | 同 | 同 | | | | |

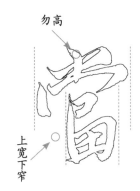

勿高

上宽下窄

上下结构，上宽下窄，点与点牵丝呼应，横钩弧曲右行，左低右高，下部"口"与"田"共用左竖，"田"横折圆转，字形略宽。

丶 丷 肀 业 当 常 常 常 常 當

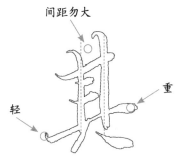

间距勿大

重

轻

此字是本文中第二个"其"字，轻松灵动，笔画圆润，中间两横打破常规，锋芒外出，末点稍重，以正整字斜势。

一 十 廾 廾 甘 其 其 其

横钩勿宽、横画宜细。

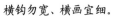

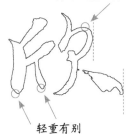

轻重有别

左右结构，整体略扁，两旁相向，一呼一应，欢快跳跃，字形如其意。左旁前两撇稍重，右旁反捺收笔重顿。

丶 亻 仁 斤 矜 欣

直

上小下大

左右结构，左直右曲，左静右动。左侧竖钩严谨，右侧灵动，有断有连。

一 十 才 才 扵 扵

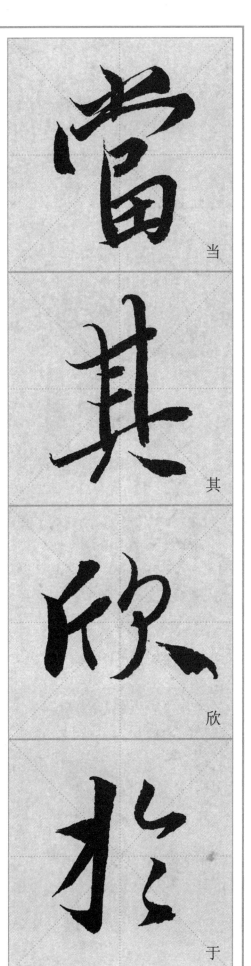

当

其

欣

于

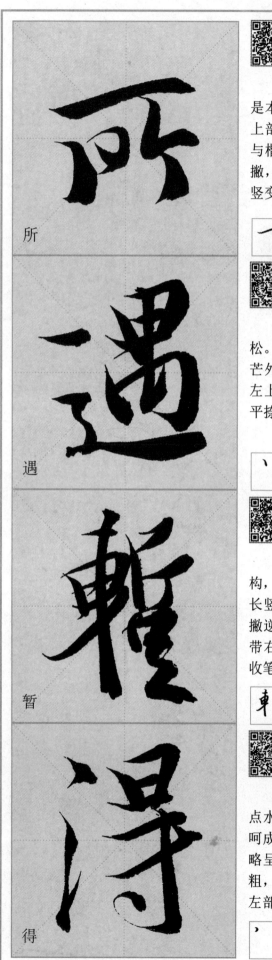

所

遇

暫

得

此字略显笨拙之态，是本文中第三个"所"字。上部长横画，规矩大方，与楷书横画无异，下部竖撇，"口"字圆转，末笔竖变短撇。

左低右高

留空

| 一 | 丆 | 尸 | 戸 | 所 | 所 | | | |

半包围结构，外紧内松。"禺"略高，左侧锋芒外现，右边圆转粗重。左上横点悬浮其位，右下平捺稍纵即止。

垂直

上窄下宽

形小勿大

| 丶 | 口 | 日 | 日 | 吊 | 禺 | 禺 | 遇 | 遇 |

上下结构变为左右结构，左侧"車"细长，左长竖略向右倾斜，右侧上撇逆锋向左，横下一竖引带右下"足"，驻足顿下收笔。

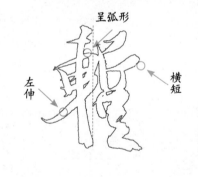

呈弧形

左伸

横短

| 車 | 軎 | 軎 | 斬 | 輊 | | | | |

"双人旁"形似"三点水"，笔断意连，一气呵成。右旁五横尖锋起笔，略呈发散状，竖钩由细到粗，出锋后牵丝圆滑，与左部"三点水"相呼应。

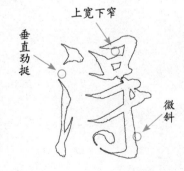

上宽下窄

垂直劲挺

微斜

| 丶 | 丨 | 氵 | 浔 | 浔 | 淂 | | | |

得

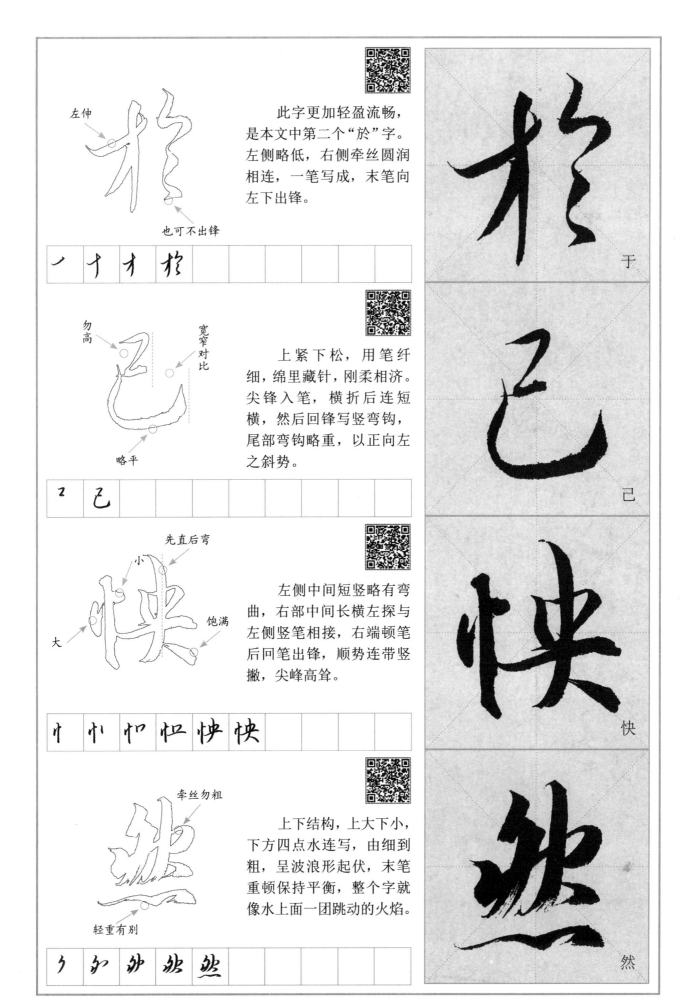

左伸

也可不出锋

此字更加轻盈流畅，是本文中第二个"於"字。左侧略低，右侧牵丝圆润相连，一笔写成，末笔向左下出锋。

一 十 扌 拎

于

勿高

宽窄对比

略平

上紧下松，用笔纤细，绵里藏针，刚柔相济。尖锋入笔，横折后连短横，然后回锋写竖弯钩，尾部弯钩略重，以正向左之斜势。

乙 己

己

先直后弯

小

大

饱满

左侧中间短竖略有弯曲，右部中间长横左探与左侧竖笔相接，右端顿笔后回笔出锋，顺势连带竖撇，尖峰高耸。

忄 忄 忆 忱 快 快

快

牵丝勿粗

轻重有别

上下结构，上大下小，下方四点水连写，由细到粗，呈波浪形起伏，末笔重顿保持平衡，整个字就像水上面一团跳动的火焰。

ゟ 夗 办 然 然

然

独体字，长方形，首撇厚重，下竖略呈弧形，连带横折，横折转角圆滑，下面三横起收皆刚硬，外圆内方，体现中国人的处世之道。

细 → 粗

亻	𠂆	自	自	自					

自

此字是本文中第三个"足"字。独体字，上紧下松，上部"口"字形扁紧凑，下部笔画左右虚实摆动，如舞彩绸，灵动跳跃。

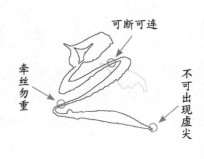

可断可连
牵丝勿重
不可出现虚尖

丶	口	足							

足

起笔露锋，稍顿，顺势右行，由重到轻，撇画起于横笔右方，轻松甩出，中间竖画收笔即顿，末点顿笔，沿笔画上侧出锋。

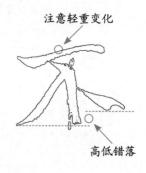

注意轻重变化
高低错落

一	丆	不	不						

不

左右结构，左大右小，左侧先撇，然后短横回锋，笔断意连，写出长横，连带左撇。"口"上大下小，左上角开口，收笔出锋，引出下一个字。

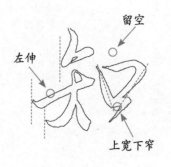

左伸
留空
上宽下窄

丿	上	午	矢	矢	知				

知

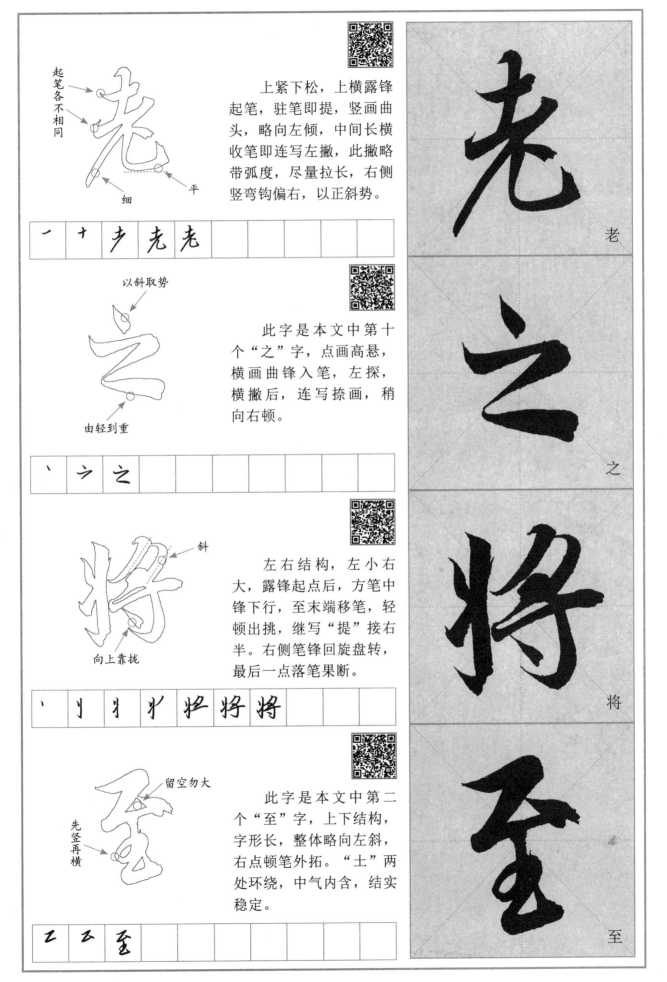

起笔各不相同

起笔

平

细

上紧下松，上横露锋起笔，驻笔即提，竖画曲头，略向左倾，中间长横收笔即连写左撇，此撇略带弧度，尽量拉长，右侧竖弯钩偏右，以正斜势。

一 十 耂 耂 老

老

以斜取势

由轻到重

此字是本文中第十个"之"字，点画高悬，横画曲锋入笔，左探，横撇后，连写捺画，稍向右顿。

丶 亠 之

之

斜

向上靠拢

左右结构，左小右大，露锋起点后，方笔中锋下行，至末端移笔，轻顿出挑，继写"提"接右半。右侧笔锋回旋盘转，最后一点落笔果断。

丶 丬 爿 扌 扞 将 将

将

留空勿大

先竖再横

此字是本文中第二个"至"字，上下结构，字形长，整体略向左斜，右点顿笔外拓。"土"两处环绕，中气内含，结实稳定。

乙 云 至

至

及

其

所

之

先写左撇，挺直有力，收笔顺势向上带，和下一笔有所呼应。横折折撇，第一个转折略方，第二个转折为圆转，捺笔厚重，先仰后俯。

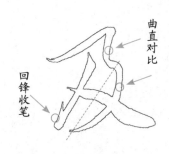

曲直对比

回锋收笔

丿	刀	及						

此字是本文中第三个"其"字，用笔稍重，右竖比左竖略高，下两点牵丝相连，迂回婉转，顾盼生辉。

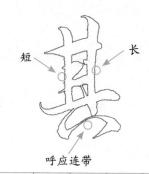

短　长

呼应连带

一	十	廿	甘	其				

首横弯曲，向右上方倾斜，收笔向下用力稍顿，左竖短粗，与长横开口较大。下面的点画非常灵动，如金蛇狂舞，顺势而成。

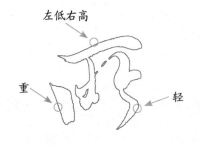

左低右高

重　轻

一	一	丁	亓	疘	所			

此字是本文中第十一个"之"字，上紧下松，点横轻盈，撇画由重到轻，捺笔稍重，末尾稳稳停住，节奏感极强。

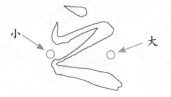

小　大

、	之							

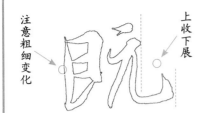

注意粗细变化　上收下展

左右结构，左部横细竖粗，三横均尖锋起笔，竖提有轻重变化，右部纵向打开，竖弯钩向右伸展。

略平　勿粗

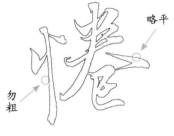

此字左收右放，似平时不经意的书写，竖笔细长，收尾偏左稍顿，"卷"尖锋入笔，牵丝相连，左右腾挪，末尾竖弯钩收缩，已无力再勾起。

两点靠上，左大右小。　月字勿宽大

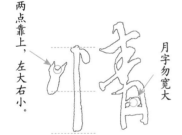

左右结构，左放右收。"忄"旁左点大而低，右点小而高，中竖靠右向下拉伸，右侧"青"斜而不倒。

形小勿大　出头宜短

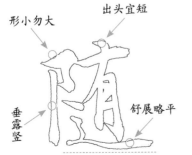

垂露竖　舒展略平

此字重点突出了"左耳刀"和"有"，弱化了"之"。"有"高耸，两者虚接，互有依靠。"月"细长，上紧下松。

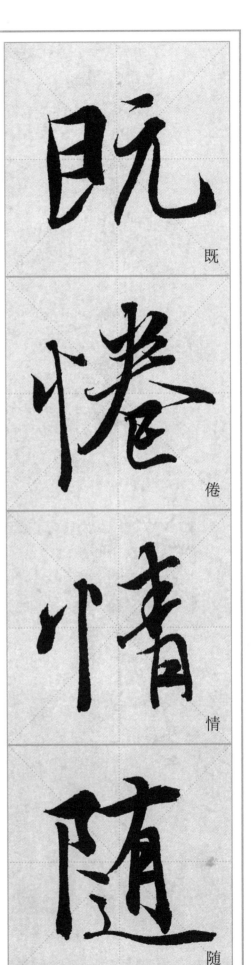

既

倦

情

随

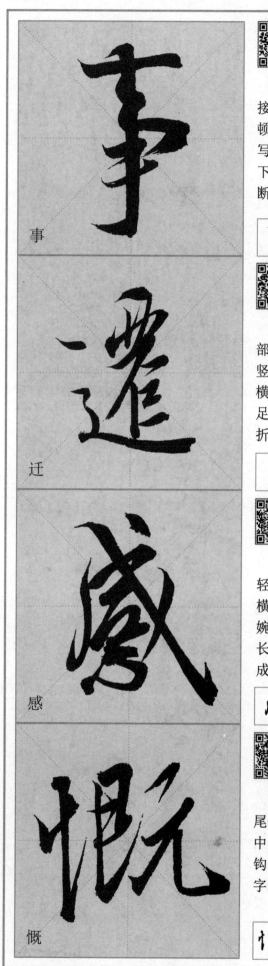

事

迁

感

慨

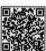

字形瘦高，首横平直，接笔起于横中，横折后重顿向左下方扫出，两横连写，后横上挑，竖钩曲头下行，挺拔有力。笔画或断或连，自然流畅。

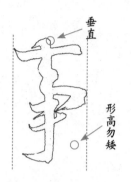

一	丐	丐	写	事					

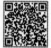

半包围结构，被包围部分紧凑，首横短小，左竖点到为止，然后向右上横折，逶迤而下，动感十足。"走之"点高起，横折折撇前倾，捺笔舒展。

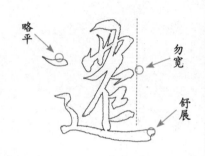

一	一	而	西	罗	零	零	雹	遷	

左撇尖锋起笔，稍细，轻盈下行后挑钩出笔锋，横、短横、口、心连写，婉转环绕，一气呵成，戈长斜钩硬直，左右相反相成，相得益彰。

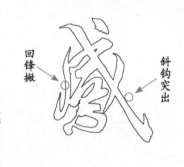

丿	咸	感	感	感					

"忄"竖笔细直，收尾牵丝上挑，与中部呼应。中部牵丝交错，末笔竖弯钩中规中矩，平衡了整个字的字势。

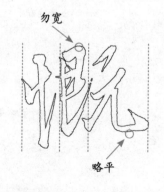

忄	忙	怛	悒	慨	慨	慨			

58

两撇长短粗细不同

垂直短小

左右结构，左小右大。首撇侧锋，竖画稍短略粗。右部三撇两横角度、长度具有差异和变化。"小"笔画细韧，与左竖形成强弱、明暗的对比。

丿 亻 亻 伩 俢 傛

重

轻

此字是本文中第十二个"之"字，细长结构。上文的几个字字形较宽，此处立起书写，变为窄长，既破除了呆板，又变换了一下节奏。

丶 之

长短有别

厚重饱满

上下结构，整体呈纵势，左轻右重，竖撇用力向左扫出，末笔重顿。

乚 乊 乒 乓 矣

横长竖短

"口"上宽下窄

首笔撇画曲头，左竖短而内收，横折钩略向内倾，右下小钩精巧含蓄。

丿 亻 冋 冋 向

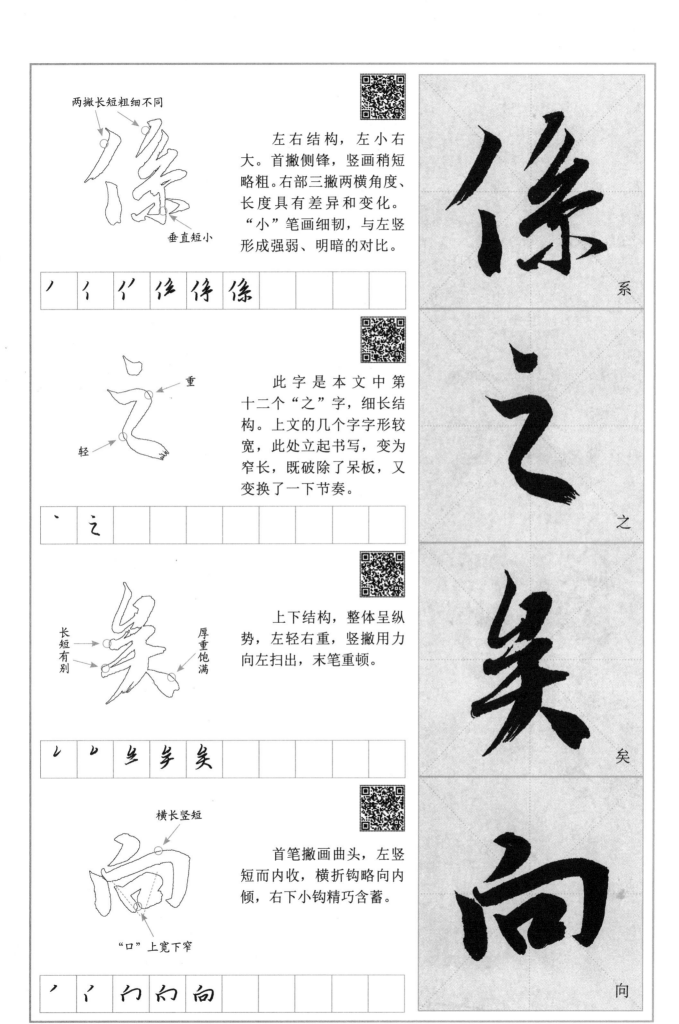

系

之

矣

向

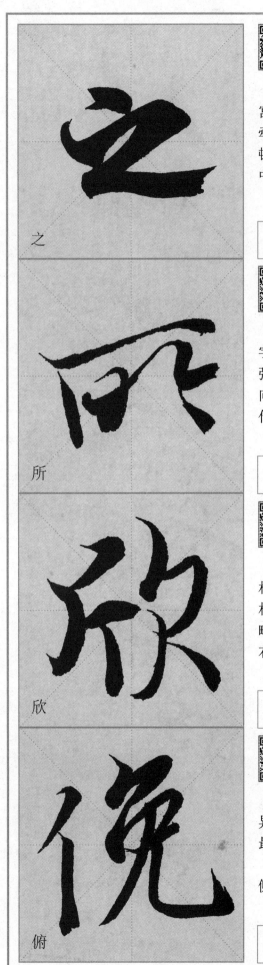

之

所

欣

俛

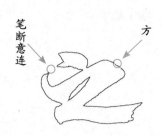

此字重写，紧凑，中宫收紧，首点回锋，环形牵丝引带横折，折笔处重顿，捺笔平出。它是本文中第十三个"之"字。

丶 之

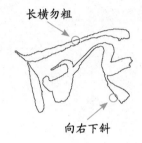

此字用笔之轻盈和前字"之"用笔之重，形成强烈反差。整字扁平，略向右仰，细筋入骨，入纸传神。它是本文中第五个"所"字。

一 丆 厈 厉 所

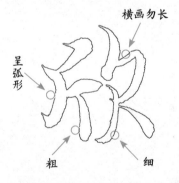

左右结构，左右基本相等，两边虽无连接，但相互呼应迁就，左部笔画略粗，右部笔画稍细，左右契合，欢喜灵动。

丶 丫 千 斤 卧 砍 欣

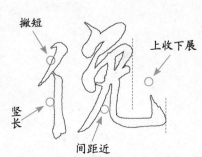

"俛"为"俯"字之异写，是文中第三个也是最后一个"俯"字。左侧"单人旁"撇短竖长，右侧上紧下松。

丿 亻 伊 伊 俹 俛

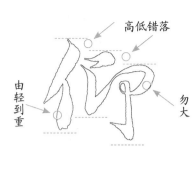

高低错落

由轻到重

勿大

左右结构，字形略宽，与前两个"仰"字相比，此字写得丰腴些。左侧"单人旁"写得较窄，竖画垂露，中间撇画为平撇，连带竖钩，末竖回钩向左。

ノ	イ	亻	仰				

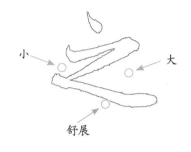

小

大

舒展

此字是本文中第十四个"之"字，楷书笔势，前紧后松，上窄下宽，捺笔舒缓。

丶	亠	之					

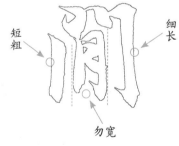

短粗

细长

勿宽

半包围结构，门字框左竖略粗重，剩余笔画连笔书写，中间有所省减。中部"日"形态较圆、外框方，外方内圆。

丨	冂	门	门	间	间		

笔断意连

小巧灵动

此字是本文中第五个"以"字，扁平状，左低右高，左侧与右侧笔断意连，左侧起笔后奔向右侧，右侧回转后顿笔回锋向左，左呼右应。

⺍	以						

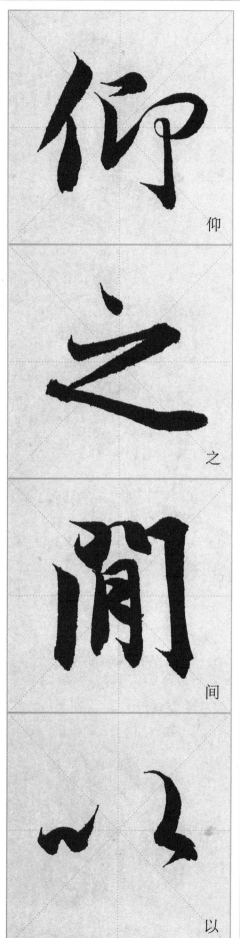

仰

之

间

以

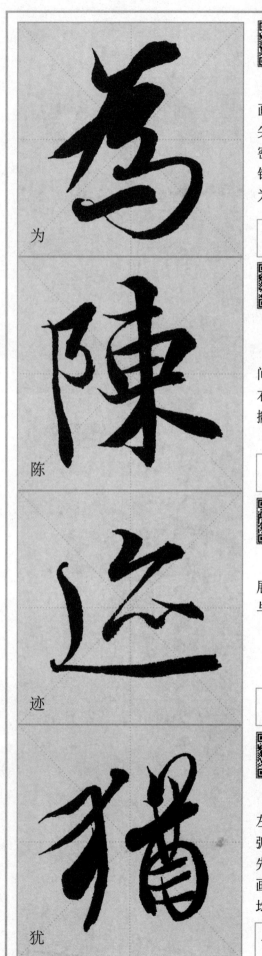

为

陈

迹

犹

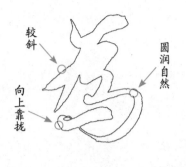

点与撇画连写，撇画由重到轻，收笔不可太尖。两横折之间的空间疏密对比强烈，横折钩，出钩处圆润自然。四点连写为"一"。

广	为							

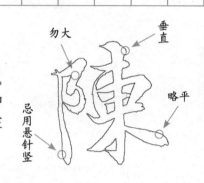

左右结构，左窄右宽。"東"中间两短竖画向中间倾斜，下边一横托住右竖，末尾撇捺一高一低，撇画收敛，捺画到位即停。

阝	阝	阣	阩	陌	陌	陣	陳	陳

半包围结构，劲健舒展，"亦"活泼，末点反挑，与"走之"起笔相呼应。

㇄	亦	迹						

左右结构，左放右收。左旁一撇，让一条优美的弧线停在那里。弯钩未弧先折，下撇出而复回，笔画浓重。右侧牵丝、转折均为圆转。

丿	犭	犭	猎	猎	猎	猎	猎	

中间细

不可太弯　　也可不出锋

此字是本文中第三个"不"字，笔画稍细，整体略向左倾斜。

| 一 | 丁 | 不 | 不 | | | | | |

两横上靠，并与右部呼应

向左下方出锋

此字左实右虚、左重右轻、左长右短，对比强烈；书写时要注意用笔的方、圆之异，以及笔画倾斜和弯曲的角度。

| 亻 | 方 | 有 | 能 | 能 | | | | |

微弯　起笔靠上

此字是本文中第四个"不"字。曲锋入笔，长横右行，回笔出锋，撇画弧形扫出，中竖露锋起于撇画之左上，弧曲下行，末笔右下顿笔收势。

| 一 | 丁 | 才 | 不 | | | | | |

勿高　长短有别

此字是本文中第六个"以"字。左侧竖钩和点分开写，牵丝相连。右侧末笔蓄势向左出钩，与左点相呼应。

| ㇊ | ㇊ | ㇊ | | | | | | |

不

能

不

以

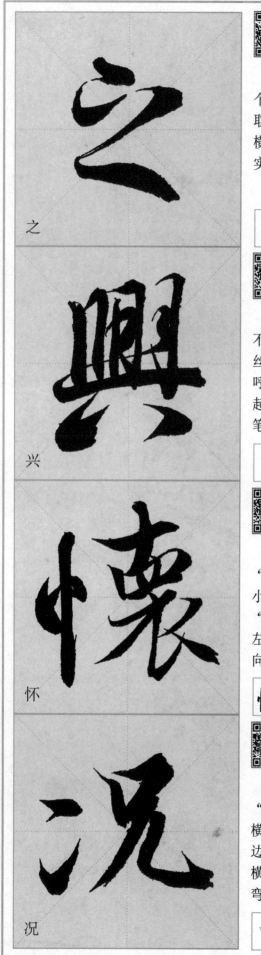

之

兴

怀

况

此字是本文中第十五个"之"字。前字"以"取横势，此字取立势，点、横、撇、捺牵丝相连，虚实强弱，带有节奏感。

呼应连带

大

向右下微斜

丶 之

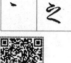

字形方正，笔画多而不乱，由左到右书写，牵丝相连，流畅自然，相互呼应，横笔左低右高，托起上部，底部两点稍重，笔断意连。

由低到高

轻重有别，形态各异。

丿 刂 川 川 刪 啣 睤 興 興

此字是本文中第三个"怀"字，左右结构，左小右大，左重右轻，左边"忄"竖画起笔曲头略向左，右边高起的竖画起笔向右，顾盼生姿。

两点靠上

横画托住竖画

忄 忄 忄 怀 怀 怀 愽 憪 懷

左右结构，左疏右密，"两点水"间距稍大。首点横势，次点出锋向右，右边"口"左竖尖锋曲势起笔，横折处方切厚重，末笔竖弯钩紧贴撇画，蓄势上挑。

间距勿大

向左上方提笔出锋

冫 冫 冫 沪 况

64

此字是本文中第三个"修"字，左右结构。"亻"上下起笔皆露锋，实为少见，右边连绵而下。"有"内横画呈波浪形。

收笔不可有虚尖
间距小
形窄勿宽

丿	亻	作	俨	俨	俗	俗		

左右结构，左右大小基本相等，左部撇画可藏锋，也可露锋，捺笔上靠变为点，为右部腾出空间。右部紧凑，呈立势。

露锋起笔
形小靠上

夕	矢	矢	短				

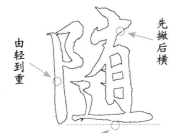

此字是文中第二个"随"字，长方形，左竖一抹而下，看似随意。"有"工整，撇横相呼应。"月"内两横破壁而出。"走之"轻盈，上点省略。

由轻到重
先撇后横
较平

了	阝	阝	阝	阝	防	防	陏	隋	随

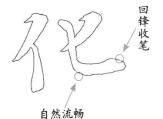

左右结构，左低右高，两撇露锋逆笔，欲下先上，欲左先右，竖画及竖弯钩藏锋起笔，圆顿收笔。

回锋收笔
自然流畅

丿	亻	亻	化				

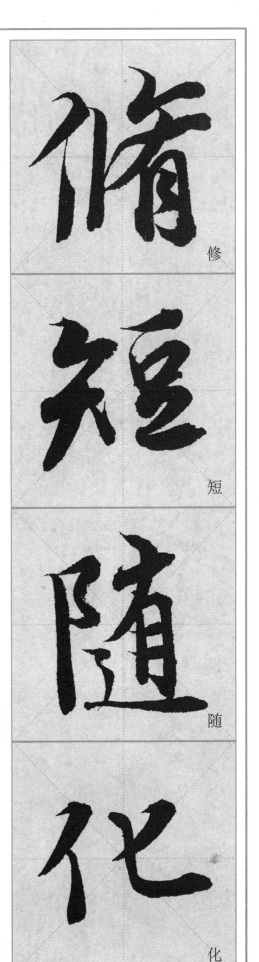

修

短

随

化

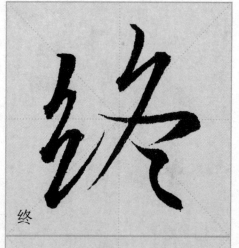

终

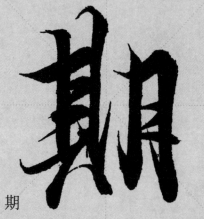

期

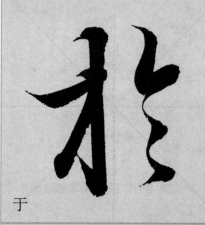

于

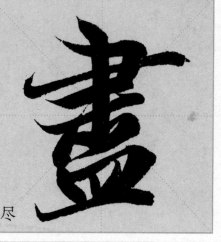

尽

折处略停顿、形方。

穿插避让

左右结构，左窄右宽。左边"绞丝旁"撇折连续，一笔完成，自然流畅。"冬"两撇长短有别，捺笔略平，回钩，末两点外伸，以正斜势。

| 纟 | 纱 | 纱 | 终 | | | | |

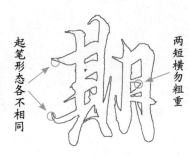
起笔形态各不相同
两短横勿粗重

左右结构，左高右低，锋芒毕露。左旁横画露锋起笔，透于左竖之外，横画右端藏于右竖之内。此字横竖皆尖利，如临刀丛。

| 一 | 十 | 廿 | 目 | 其 | 期 | 期 | 期 | |

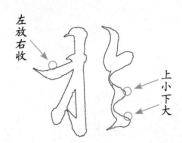
左放右收
上小下大

稳健大方，左直右曲，左静右动。首横弧形上仰，收笔上挑引带竖钩，右部字形瘦高，或断或连，抑扬顿挫，顺其自然。

| 一 | 十 | 扌 | 扵 | | | | |

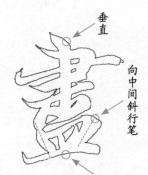
垂直
向中间斜行笔
由轻到重

上下结构，字形略高，六个横长短有别，间距基本相等，中竖粗壮，下面四点连写。"皿字底"字形宽扁，四竖画粗细、方向各不相同。

| コ | ㇅ | 聿 | 聿 | 聿 | 書 | 書 | 盡 | 盡 |

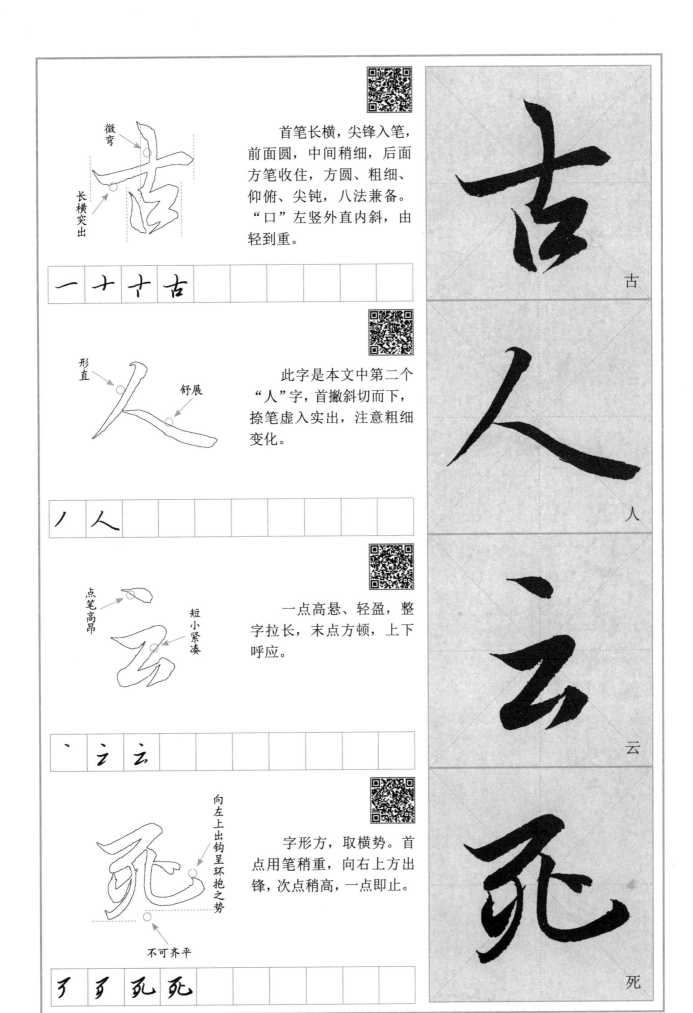

首笔长横，尖锋入笔，前面圆，中间稍细，后面方笔收住，方圆、粗细、仰俯、尖钝，八法兼备。"口"左竖外直内斜，由轻到重。

微弯

长横突出

一 十 古 古

此字是本文中第二个"人"字，首撇斜切而下，捺笔虚入实出，注意粗细变化。

形直

舒展

丿 人

一点高悬、轻盈，整字拉长，末点方顿，上下呼应。

点笔高昂

短小紧凑

丶 二 云

字形方，取横势。首点用笔稍重，向右上方出锋，次点稍高，一点即止。

向左上出钩呈环抱之势

不可齐平

丂 歹 死 死

古

人

云

死

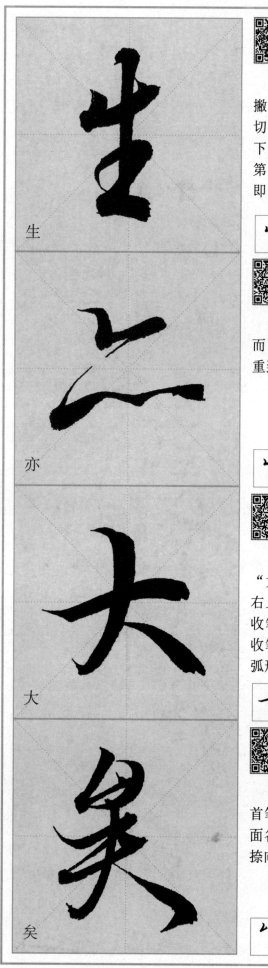

生

亦

大

矣

独体字，长方形状。撇横，蓄势右上斜行，切入切出。竖画曲头直下，收笔处牵丝圆转与第二横相连，末横短粗，即顿即止。

撇横相连

注意横的角度变化

㇀	十	生						

上面点横连写，牵丝而下。四点连为一笔，由重到轻。

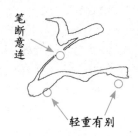

笔断意连

轻重有别

㇑	六							

此字是本文中第二个"大"字。露锋入笔，向右上方倾斜，略带弧度，收笔顿住，撇画呈纵势，收笔轻钩而出，末笔反捺弧形，即顿即收。

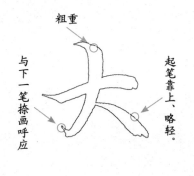

粗重

与下一笔捺画呼应

起笔靠上、略轻。

一	十	大						

上下结构，形狭长。首笔撇折，细挺方直，下面各画圆转而下，最后反捺向右拉伸出锋。

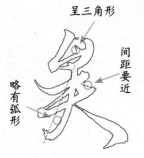

呈三角形

间距要近

略有弧形

㇀	㇄	当	孝	矣				

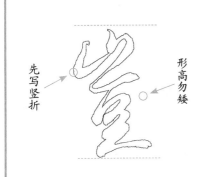

上下结构，字形略高，笔画短小。"山字头"形小勿大，并与下部连笔书写。"豆"末笔横画右展，以求平稳。

先写竖折

形高勿矮

㇄	豈						

此字是本文中第五个"不"字。首笔露锋，顺势右行，轻顿收笔，撇画楷法，干净利落，竖画稍重，收笔左行，捺笔入笔处与竖相连，右下收笔。

左低右高

较直

勿高

一	丆	才	不				

"病字头"首点居中，横短撇长，撇画收笔向左上带笔出锋，两点上靠。被包部分形勿宽大。

两点靠上

横短竖长

丶	一	广	疒	疒	病	病	病	痛

左促右展，左上横、竖轻盈，第二长横稍重，接下来的撇折紧靠于横下，右侧戈钩向右下角伸展，用力勾起。

斜

细长

勿大

一	十	未	莪	裁			

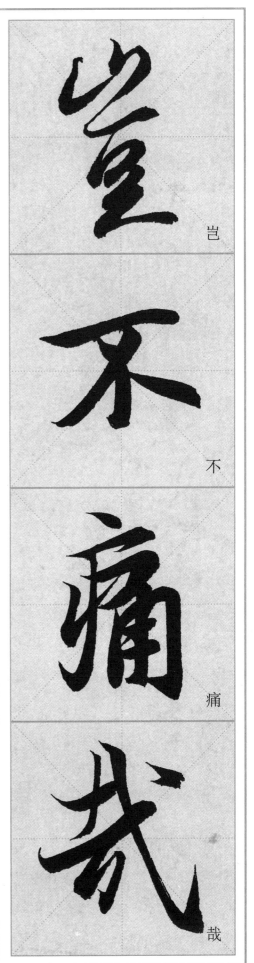

岂

不

痛

哉

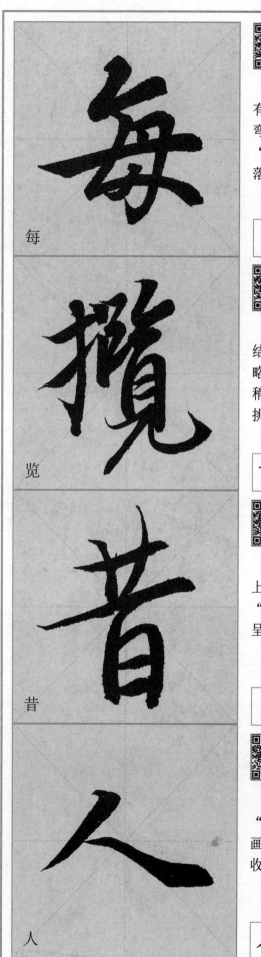

每

览

昔

人

斜中取正，横画有长有短，有粗有细，末横下弯，应为整体平衡考虑。"母"下点冲破曲横，不落俗套。

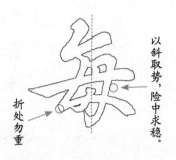

以斜取势，险中求稳。

折处勿重

㇄	乞	每	每	每	每			

此字通"览"，左右结构，"提手旁"之竖画略弯偏小，右侧下撇直而稍细，末笔弯钩外方内圆，挑钩锋利。

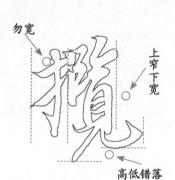

勿宽

上窄下宽

高低错落

一	亅	扌	扪	护	抈	揽	揽	揽

上下结构，取纵势，上下布白均匀，长短各异。"日"外拓，左竖与右竖呈环抱姿态。

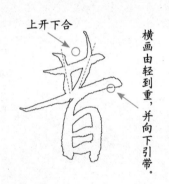

上开下合

横画由轻到重，并向下引带。

一	十	艹	芐	苦	昔	昔		

此字是本文中第三个"人"字，呈扁平状，撇画短直，捺笔虚入实出，收笔稍顿。

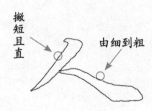

撇短且直

由细到粗

丿	人							

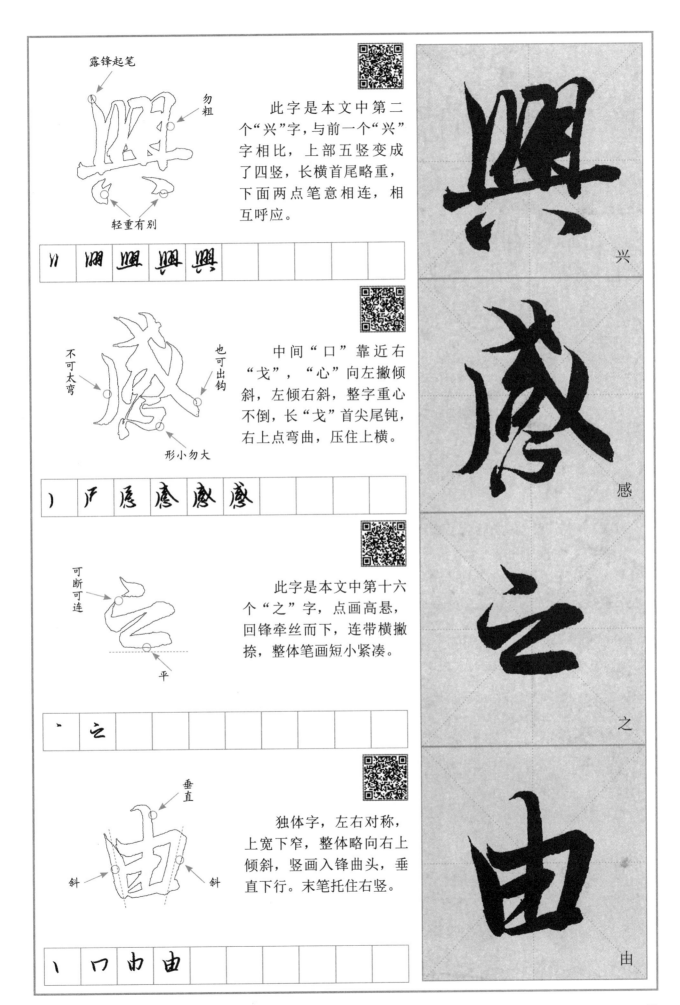

露锋起笔

勿粗

轻重有别

此字是本文中第二个"兴"字，与前一个"兴"字相比，上部五竖变成了四竖，长横首尾略重，下面两点笔意相连，相互呼应。

| 𠆢 | 𠔃 | 𡆧 | 興 | 興 | | | |

兴

不可太弯

也可出钩

形小勿大

中间"口"靠近右"戈"，"心"向左撇倾斜，左倾右斜，整字重心不倒，长"戈"首尖尾钝，右上点弯曲，压住上横。

|) | 厂 | 感 | 感 | 感 | 感 | | |

感

可断可连

平

此字是本文中第十六个"之"字，点画高悬，回锋牵丝而下，连带横撇捺，整体笔画短小紧凑。

| 丶 | 之 | | | | | | |

之

垂直

斜　斜

独体字，左右对称，上宽下窄，整体略向右上倾斜，竖画入锋曲头，垂直下行。末笔托住右竖。

| 丶 | 冂 | 由 | 由 | | | | |

由

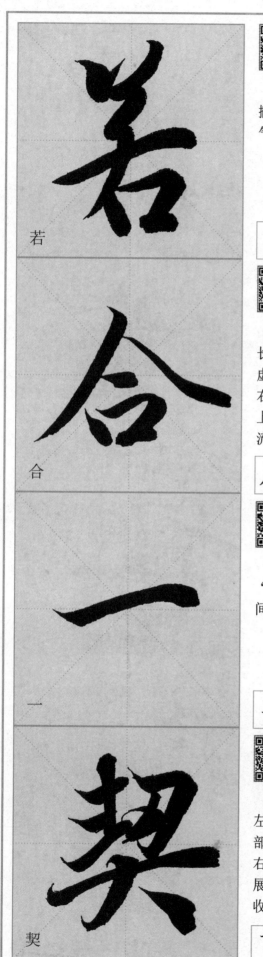

若

合

一

契

此字取纵势，横短，撇也较收敛，上下一鼓作气，自然流畅。

轻重有别

较斜

上宽下窄

丶	丿	艹	艻	若				

此字呈三角形状，长撇左下伸展，捺笔与撇虚接，由轻到重，波折向右，中间短横似点，靠左上。"口"上宽下窄，气流通畅。

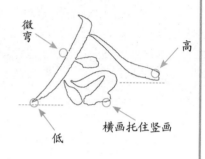

微弯

高

低

横画托住竖画

丿	人	仐	仐	合	合			

此字是本文中第五个"一"字，方头圆尾，中间略有弧度。

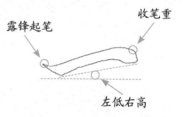

露锋起笔

收笔重

左低右高

一								

上下结构，上紧下松。左侧三横均露锋起笔，右部多钝笔，敦厚沉稳，左右穿插有致，下部一横舒展，末点较重，撇画的起收笔均有牵丝连带。

较斜

捺变点以避让长横

一	十	丰	主	刲	初	韧	契	契

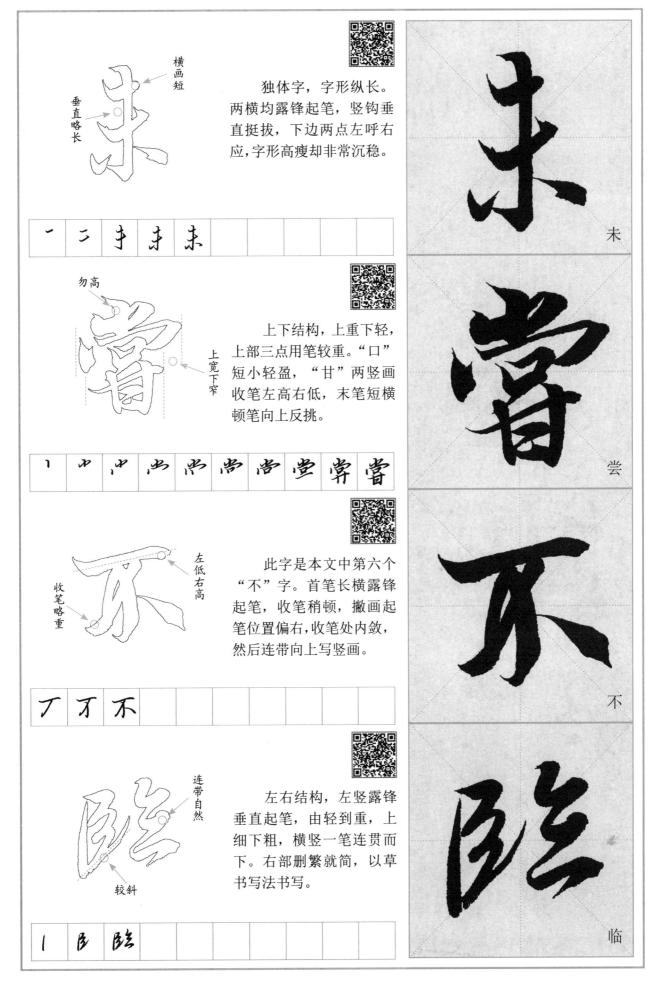

横画短

垂直略长

独体字，字形纵长。两横均露锋起笔，竖钩垂直挺拔，下边两点左呼右应，字形高瘦却非常沉稳。

| 一 | 二 | 寺 | 未 | 未 | | | | |

勿高

上宽下窄

上下结构，上重下轻，上部三点用笔较重。"口"短小轻盈，"甘"两竖画收笔左高右低，末笔短横顿笔向上反挑。

| ⺊ | 丷 | 丷 | 丷 | 尚 | 尚 | 尚 | 尚 | 甞 |

左低右高

收笔略重

此字是本文中第六个"不"字。首笔长横露锋起笔，收笔稍顿，撇画起笔位置偏右，收笔处内敛，然后连带向上写竖画。

| 丆 | 才 | 不 | | | | | | |

连带自然

较斜

左右结构，左竖露锋垂直起笔，由轻到重，上细下粗，横竖一笔连贯而下。右部删繁就简，以草书写法书写。

| 丨 | 臣 | 臨 | | | | | | |

未

尝

不

临

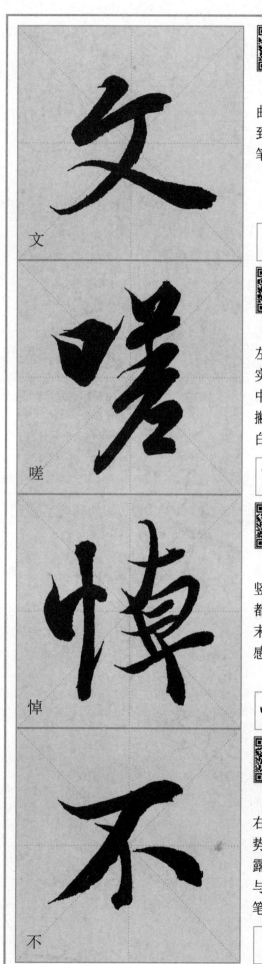

文

独体字，点横连写，曲头起笔，下部长撇由重到轻，舒展，牵丝连带捺笔，由轻到重，收笔稍顿。

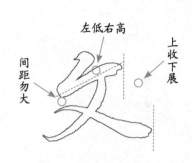

㇏	宀	文					

嗟

左右结构，字形细长，左边"口"靠上，笔画粗实。右侧上横，圆头钝尾，中间一竖稍细，如牵丝状，撇用力左展，填补左下空白处。

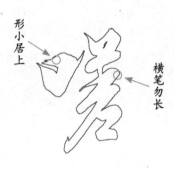

丶	口	叩	吖	哕	嗟		

悼

"竖心旁"用笔稍重，竖画有弧度，"卓"八笔都是露锋入笔，形态各异，末竖右倾，欲倒不倒且动感十足。

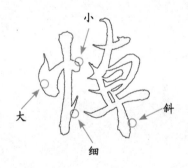

忄	忄	忄	忭	怕	怕	忄	恒	悼

不

长横露锋起笔，顺势右行，末尾稍顿，翻笔顺势而下，连写撇画。中竖露锋起于撇画之左上，并与之交叉，弧曲下行，末笔为反捺。

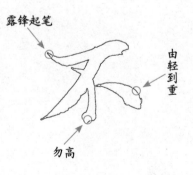

丆	丆	不					

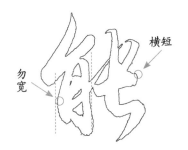

横短

勿宽

左右结构，左高右低，首笔撇折舒展，"月"形窄勿宽，牵引右部，右边竖钩和捺连为一笔。

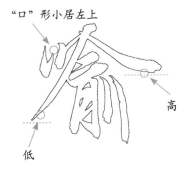

"口"形小居左上

高

低

"口"简化成两点，依附于撇画之上，"俞"撇捺舒展，撇由粗到细，捺由细到粗，下边四个竖向笔画，中间两个较直，左右两个倾斜，遥相呼应。

笔画短小紧凑

此字是本文中第十七个"之"字，字形紧凑，立姿，末尾捺画回笔出锋。

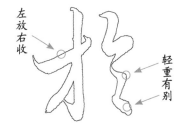

左放右收

轻重有别

此字是本文中第四个"於"字，左右结构，左宽右窄。首横弧曲上扬，收笔上挑连带竖钩，右部连为一笔，刚柔相济。

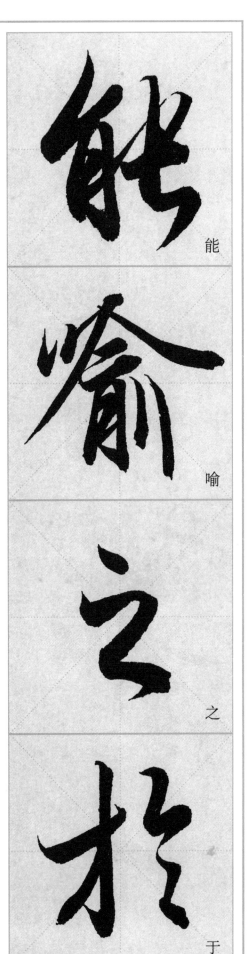

能

喻

之

于

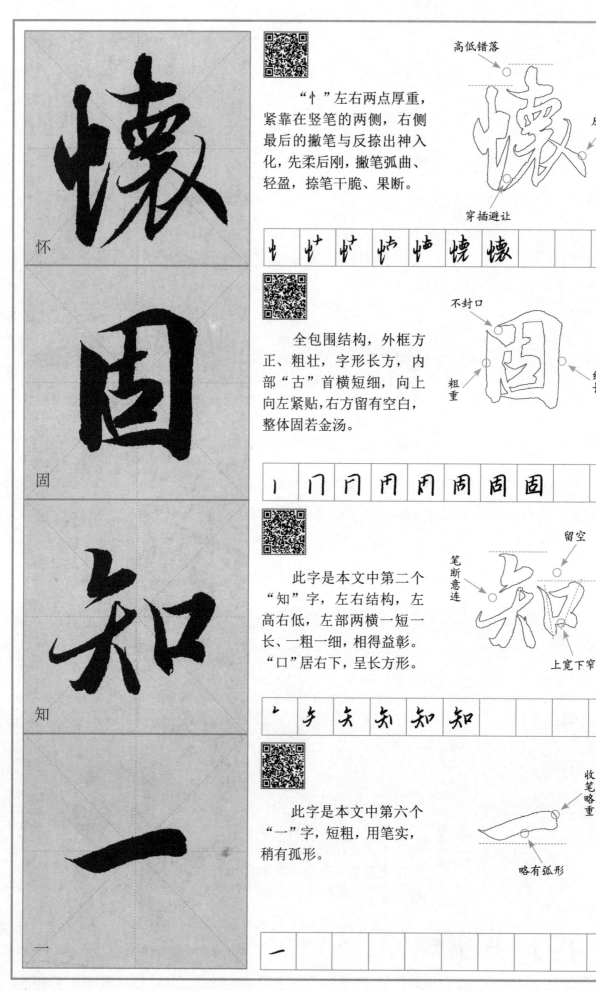

怀

"忄"左右两点厚重，紧靠在竖笔的两侧，右侧最后的撇笔与反捺出神入化，先柔后刚，撇笔弧曲、轻盈，捺笔干脆、果断。

高低错落
反捺
穿插避让

固

全包围结构，外框方正、粗壮，字形长方，内部"古"首横短细，向上向左紧贴，右方留有空白，整体固若金汤。

不封口
粗重
细长

知

此字是本文中第二个"知"字，左右结构，左高右低，左部两横一短一长、一粗一细，相得益彰。"口"居右下，呈长方形。

留空
笔断意连
上宽下窄

一

此字是本文中第六个"一"字，短粗，用笔实，稍有弧形。

收笔略重
略有弧形

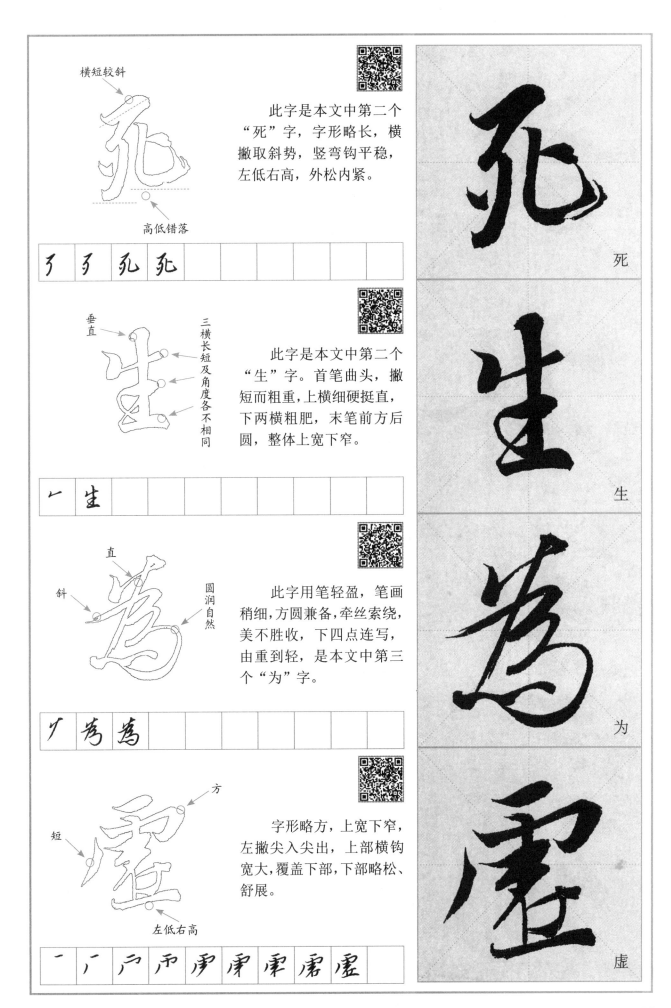

横短较斜

此字是本文中第二个"死"字，字形略长，横撇取斜势，竖弯钩平稳，左低右高，外松内紧。

高低错落

| 𠃌 | 歹 | 死 | 死 | | | | | |

垂直

三横长短及角度各不相同

此字是本文中第二个"生"字。首笔曲头，撇短而粗重，上横细硬挺直，下两横粗肥，末笔前方后圆，整体上宽下窄。

| 丿 | 生 | | | | | | | |

直

斜

圆润自然

此字用笔轻盈，笔画稍细，方圆兼备，牵丝索绕，美不胜收，下四点连写，由重到轻，是本文中第三个"为"字。

| 丆 | 为 | 为 | | | | | | |

方

短

字形略方，上宽下窄，左撇尖入尖出，上部横钩宽大，覆盖下部，下部略松、舒展。

左低右高

| 一 | 厂 | 戶 | 雨 | 雱 | 壶 | 聿 | 虛 | 虛 |

死

生

为

虚

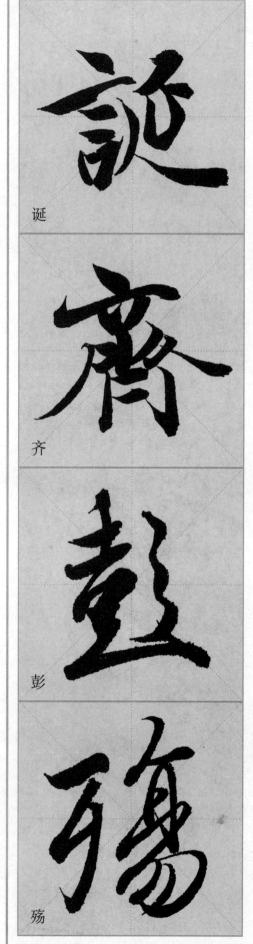

诞

齐

彭

殇

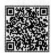

左中右结构，左避右让，中宫收紧。首横左伸，末笔捺画右展。"口"省略为三角形，捺画尖入平拖，一顿即止。

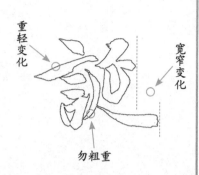

重轻变化　宽窄变化　勿粗重

、	二	亠	亖	言	言	訁	訰	誕	誕

首点重写，长横曲头圆尾，左撇曲头弧尾，右捺头尖尾重，上半部左低右高，下半部重心右移，运动中求平衡。

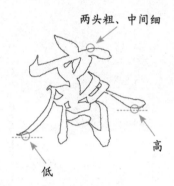

两头粗、中间细　高　低

、	亠	亣	亦	亦	斎	斎	齊	齊

首横尖锋入笔，竖笔逆锋高扬，向下略左弧，下横起笔逆锋回转，与上横露锋相对比。"口"下两笔快速连折后，长横兜底，把左右连为一体。

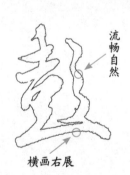

流畅自然　横画右展

十	吉	彭						

左右结构，左半向右，右半趋左，左旁方粗，右旁圆笔弧转，首横收尾，翻下写竖，如此翻上复下，兜兜转转，牵丝相连，一鼓作气而成。

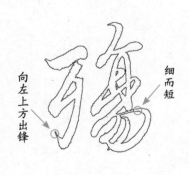

向左上方出锋　细而短

一	歹	歹	歼	殇	殇	殇	殇	

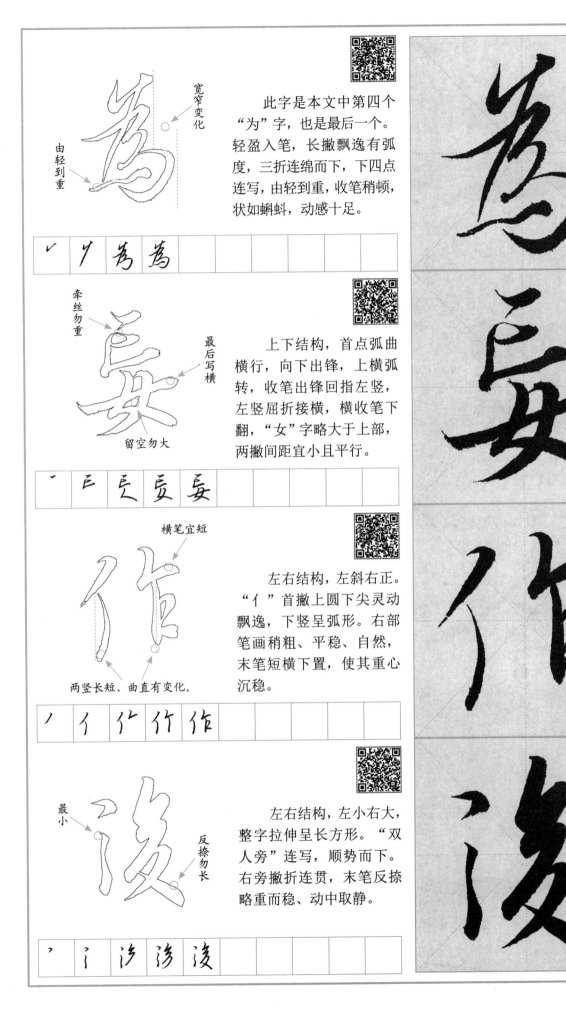

此字是本文中第四个"为"字，也是最后一个。轻盈入笔，长撇飘逸有弧度，三折连绵而下，下四点连写，由轻到重，收笔稍顿，状如蝌蚪，动感十足。

宽窄变化

由轻到重

ヽ ヒ 为 为

牵丝勿重

最后写横

留空勿大

上下结构，首点弧曲横行，向下出锋，上横弧转，收笔出锋回指左竖，左竖屈折接横，横收笔下翻，"女"字略大于上部，两撇间距宜小且平行。

一 巨 乡 妄 妄

横笔宜短

两竖长短、曲直有变化。

左右结构，左斜右正。"亻"首撇上圆下尖灵动飘逸，下竖呈弧形。右部笔画稍粗、平稳、自然，末笔短横下置，使其重心沉稳。

ノ 亻 仁 作 作

最小

反捺勿长

左右结构，左小右大，整字拉伸呈长方形。"双人旁"连写，顺势而下。右旁撇折连贯，末笔反捺略重而稳、动中取静。

丶 彳 彳 彳 后

为

妄

作

后

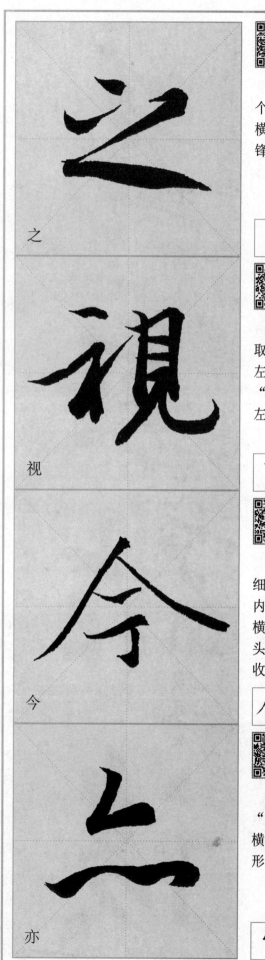

之

视

今

亦

此字是本文中第十八个"之"字，横势，扁平状。横画笔断意连，捺画出中锋，尽显精气神。

笔断意连

间距近

空间大

| 、 | 之 | | | | | | | | |

略平

形窄勿宽

直而短

"示字旁"首笔点画取势略平，横画细长极力左探，提笔出锋，迅速向右。"见"下半左右收势明显，左半张扬，右半含蓄。

| 一 | 亍 | 亍 | 礼 | 衩 | 视 | 视 | 视 | | |

注意弧弯变化

上展下收

字形呈三角形，撇捺细长，清秀舒展，从容不迫，内含筋力。下部变点为短横，略有上仰，下横斜上，头尖尾方，末笔向左出锋收笔，短而有力，精气内敛。

| 丿 | 人 | 仒 | 今 | 今 | | | | | |

撇横连写

此字是本文中第三个"亦"字。方笔重写，取横势，宽扁，全字呈三角形，沉稳厚重。

注意点的远近距离

| 丄 | 六 | | | | | | | | |

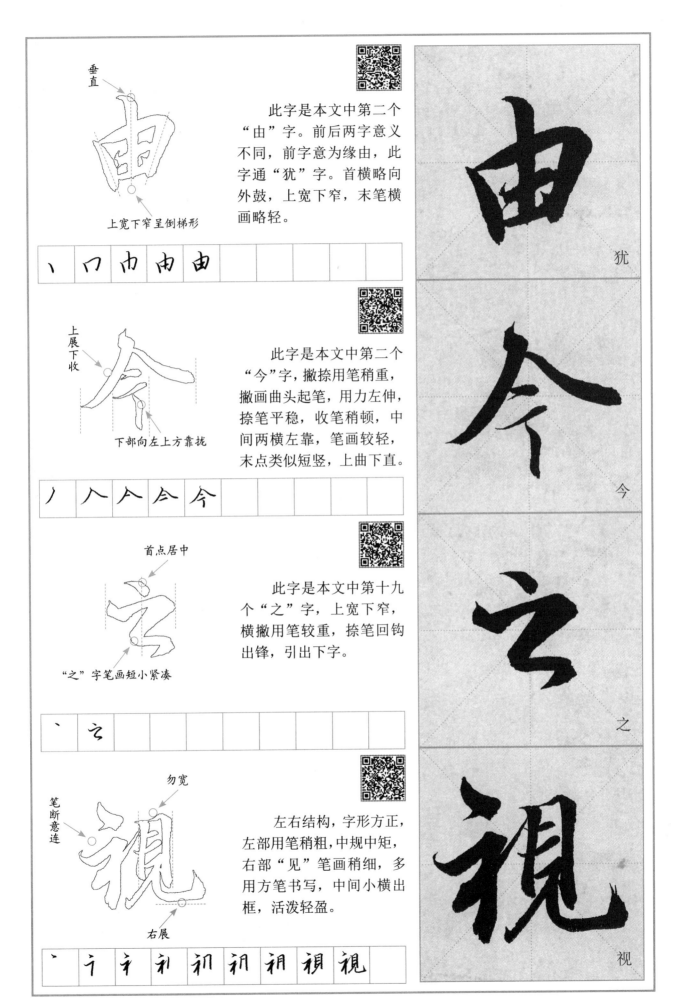

此字是本文中第二个"由"字。前后两字意义不同，前字意为缘由，此字通"犹"字。首横略向外鼓，上宽下窄，末笔横画略轻。

垂直

上宽下窄呈倒梯形

丶 冂 巾 由 由

犹

此字是本文中第二个"今"字，撇捺用笔稍重，撇画曲头起笔，用力左伸，捺笔平稳，收笔稍顿，中间两横左靠，笔画较轻，末点类似短竖，上曲下直。

上展下收

下部向左上方靠拢

丿 人 𠆢 𠆢 今

今

此字是本文中第十九个"之"字，上宽下窄，横撇用笔较重，捺笔回钩出锋，引出下字。

首点居中

"之"字笔画短小紧凑

丶 之

之

左右结构，字形方正，左部用笔稍粗，中规中矩，右部"见"笔画稍细，多用方笔书写，中间小横出框，活泼轻盈。

勿宽

笔断意连

右展

丶 礻 礻 礽 视 视 视 视 视

视

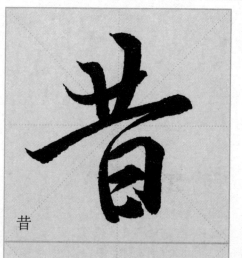

昔

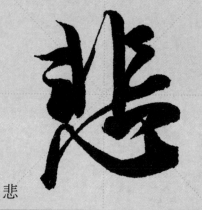

悲

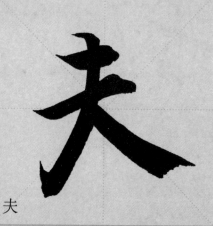

夫

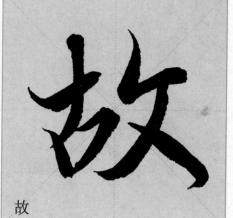

故

上下结构，上部两横一长一短、一仰一俯，对比明显。"日"末横收笔上挑，与右竖钩封而不闭，让内部气息与外界相通。

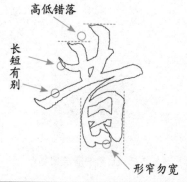

高低错落
长短有别
形窄勿宽

一	十	廿	芒	芐	昔			

上下结构，上部两竖体势有所呼应，左边三横与右边三横均牵丝相连，下部"心"笔笔承接，整个字连绵不断，一气呵成。

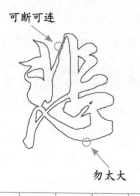

可断可连
勿太大

丿	氵	非	非	悲				

独体字，上面两横一短一长，撇、捺较为舒展，末尾一捺，如出鞘之刀，锋利无比。

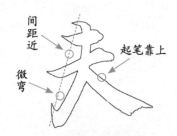

间距近
起笔靠上
微弯

一	二	尹	夫					

左右结构，左避右让，竖画高昂，藏头逆锋而下，收尾向左撇出，"口"上宽下窄，两竖内收。右部反捺回钩，顺带下文。

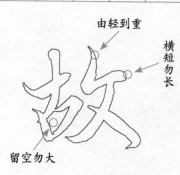

由轻到重
横短勿长
留空勿大

一	十	古	古	故	故			

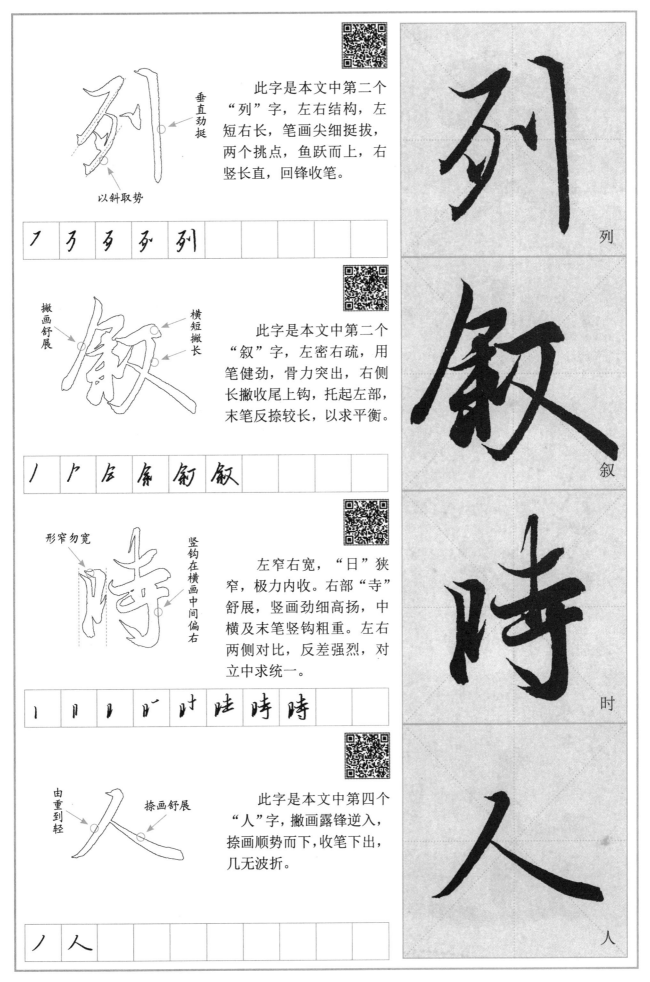

此字是本文中第二个"列"字，左右结构，左短右长，笔画尖细挺拔，两个挑点，鱼跃而上，右竖长直，回锋收笔。

垂直劲挺

以斜取势

| 了 | 歹 | 歹 | 歹 | 列 | | | | |

此字是本文中第二个"叙"字，左密右疏，用笔健劲，骨力突出，右侧长撇收尾上钩，托起左部，末笔反捺较长，以求平衡。

撇画舒展

横短撇长

| 丿 | 尸 | 午 | 余 | 衡 | 叙 | | | |

形窄勿宽

竖钩在横画中间偏右

左窄右宽，"日"狭窄，极力内收。右部"寺"舒展，竖画劲细高扬，中横及末笔竖钩粗重。左右两侧对比，反差强烈，对立中求统一。

| 丨 | 刀 | 日 | 旷 | 旷 | 旪 | 時 | 時 | |

由重到轻

捺画舒展

此字是本文中第四个"人"字，撇画露锋逆入，捺画顺势而下，收笔下出，几无波折。

| 丿 | 人 | | | | | | | |

列

叙

时

人

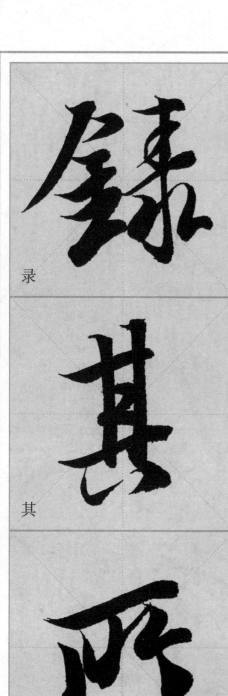

录

左右结构，左重右轻，"金"撇长、略粗，捺笔为避开右侧变点，右下部竖钩劲细，两侧厚重。

以点代捺
舒展
较斜

| ノ | ⺧ | ⺁ | ⻊ | 牟 | 金 | 釒 | 釸 | 錄 |

其

此字是本文中第四个"其"字，字形瘦长，中间两小横活跃，底部长横突破"井"框，下部两点牵丝相连，左点轻盈，右点收尾稍重。

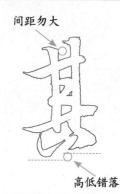
间距勿大
高低错落

| 一 | 丁 | 卄 | 甘 | 其 | 其 | 其 | |

所

此字是本文中第六个"所"字，重写。首笔长横尖锋起笔，向右上行笔，左竖稍向内挺。最大不同在于末点，厚重以正左侧。

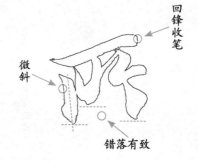
回锋收笔
微斜
错落有致

| 一 | 丆 | 厃 | 厇 | 厈 | 所 | | |

述

半包围结构，全字成纵势，"术"竖笔挺直粗重。"走之"紧贴"术"，平捺收笔，稍向上仰。

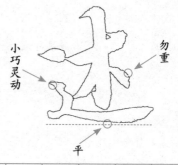
回锋收笔
小巧灵动
勿重
平

| 一 | 十 | 才 | 木 | 朮 | 述 | | |

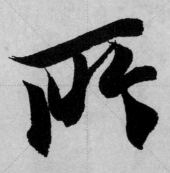

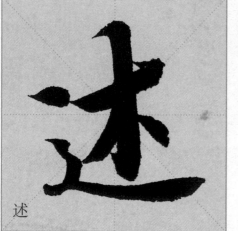

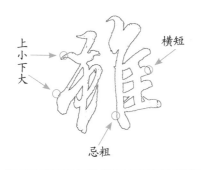

左右结构，左侧上部"口"开口张扬。"虫"竖提牵丝向右，笔断意连。"佳"立人之长竖向右弯收，整字从容放松。

上小下大 横短 忌粗

`、 方 毛 秏 秏 秏 秏 雅 雅`

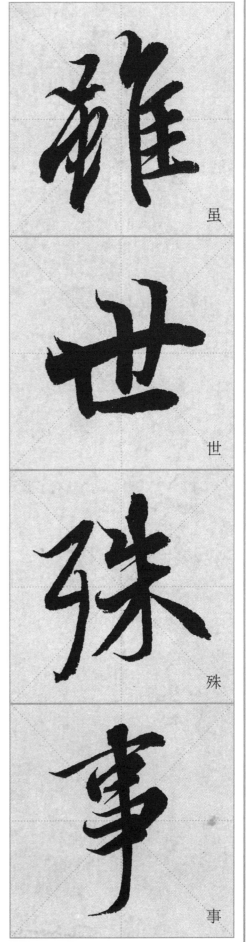

虽

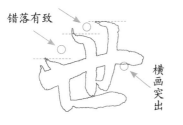

错落有致 横画突出

此字是本文中第二个"世"字，长横逆锋起笔，粗重，横上三竖由低到高，三个竖向笔画空间对比强烈。

`一 十 廿 世`

世

间距近 方

此字为左右结构，左斜右正，与前字相比，用笔轻盈。"歹"稍长，右侧"朱"字竖钩收笔较轻，反捺收笔复顿，缓慢下出。

`丁 歹 歹 歼 殊 殊 殊`

殊

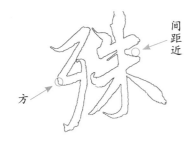

形高勿矮 垂直劲挺

首横细长，次横稍短，右上斜行后顿笔折下，其余几横连贯而下，均是尖锋入笔，但角度各有不同，长竖逆锋顺势而下，贯穿六横，收笔轻轻向左扫出。

`一 一 一 一 一 一 一 事`

事

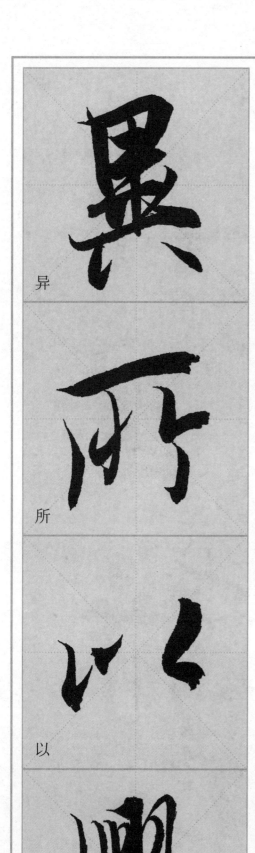

异

所

以

兴

形高勿矮，中间竖画垂直有力，两侧竖笔向中间微斜。横有长短、粗细变化。两点左重右轻。

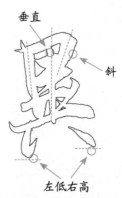

垂直

斜

左低右高

| 丶 | 冂 | 旦 | 昮 | 早 | 昰 | 显 | 暴 | 異 | |

此字舒展，首横尖锋起笔，斜向右方，收笔稍重，下部用笔稍轻，笔断意连，一贯而下，是本文中第七个"所"字。

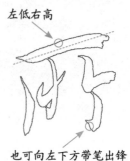

左低右高

也可向左下方带笔出锋

| 一 | 厂 | 丆 | 丆 | 匝 | 所 | | | | |

此字是本文中等七个"以"字，左侧竖钩轻入笔，竖钩和点分开书写，点下后出挑，指向右侧，右侧高起重写，收笔处，一按即可。

笔断意连

形小勿大

| 丶 | 丷 | 以 | | | | | | | |

此字是本文中第三个"兴"字，上部五个竖，中间重两边轻，长横粗直有力，左低右高，取斜势，最后两点左连右断。

连带自然

轻重有别

| 丨 | 刂 | 刂丨 | 川 | 卿 | 閧 | 興 | 興 | | |

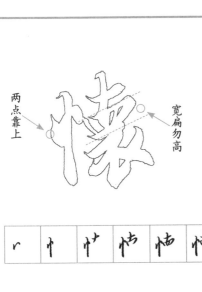

两点靠上

宽扁勿高

此字笔画粗短，结构紧凑，整体敦厚，右部上轻下重，是本文中第五个"怀"字。

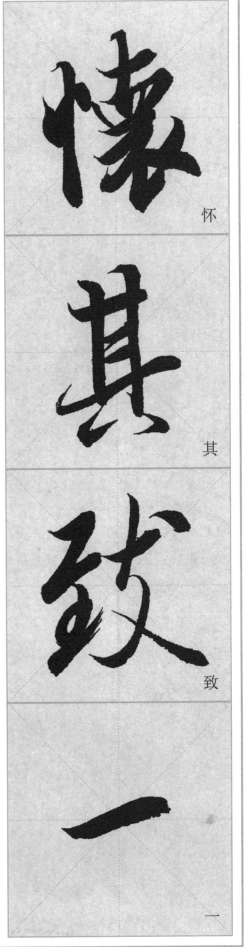

怀

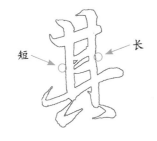

短　　长

此字是本文中第五个"其"字，同字异形，字字不同，可见书圣用笔之出神入化。四横两竖，首横短粗，末横细长，右竖拉长，以平衡斜势。

其

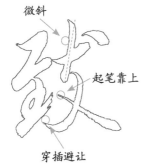

微斜

起笔靠上

穿插避让

左右结构，左斜右正。左部笔画紧凑，右部撇画弯曲向左，捺画轻细略收。

致

左低右高

此字是本文中第七个"一"字，也是最后一个，顺势而为，平淡中见笔力。

一

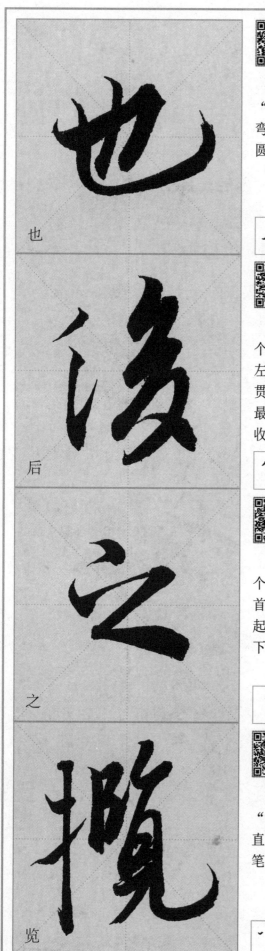

也

后

之

览

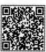

此字是本文中第四个"也"字，横折内敛，竖弯钩舒展，刚柔相济，方圆相应。

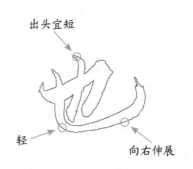

出头宜短

轻　向右伸展

㇕	力	也						

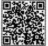

此字是本文中第二个"后"字，左右结构，左轻右重。右旁四撇鱼贯而下，长短、形态各异。最后捺笔变右点，顿笔收势。

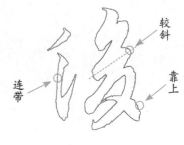

较斜

连带　靠上

丶	彳	後	後					

此字是本文中第二十个"之"字，一笔而就。首点居中牵丝而下，横画起笔重，细直拉长顿笔撇下，末笔用力收住。

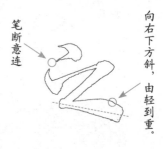

笔断意连

向右下方斜，由轻到重。

丶	之							

此字通"览"。左侧"提手旁"干净利落，细直而下，右部柔韧、厚重、笔势连贯。

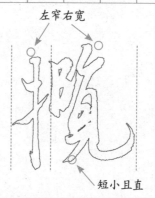

左窄右宽

短小且直

一	十	扌	扑	担	揽	揽	揽	

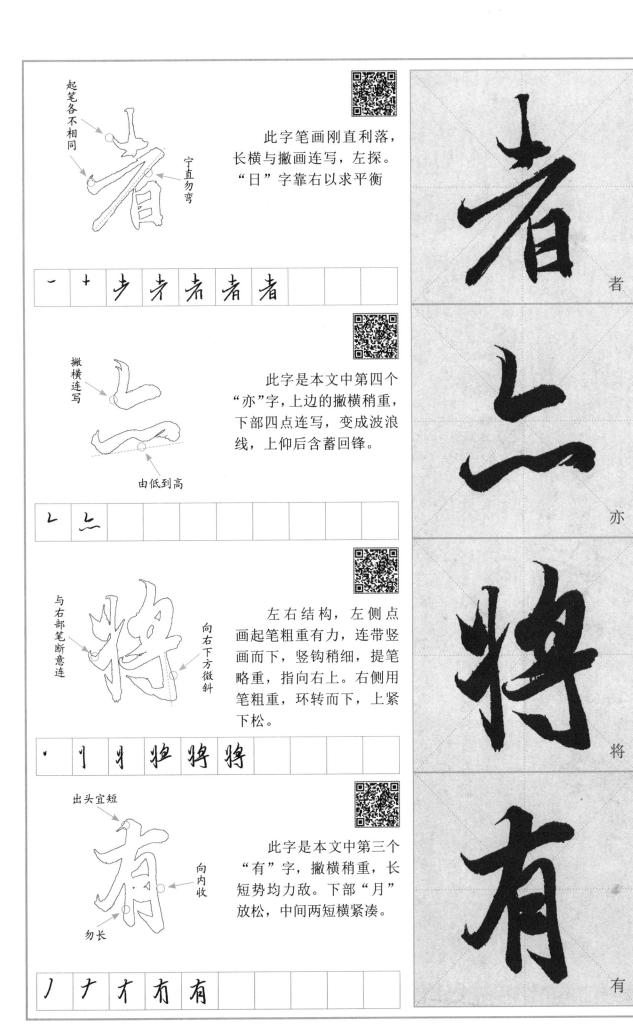

起笔各不相同

宁直勿弯

此字笔画刚直利落，长横与撇画连写，左探。"日"字靠右以求平衡

| 一 | 十 | 耂 | 耂 | 者 | 者 | 者 | | |

者

撇横连写

由低到高

此字是本文中第四个"亦"字，上边的撇横稍重，下部四点连写，变成波浪线，上仰后含蓄回锋。

| レ | 亠 | | | | | | | |

亦

与右部笔断意连

向右下方微斜

左右结构，左侧点画起笔粗重有力，连带竖画而下，竖钩稍细，提笔略重，指向右上。右侧用笔粗重，环转而下，上紧下松。

| 丶 | 丬 | 爿 | 扡 | 将 | 将 | | | |

将

出头宜短

向内收

勿长

此字是本文中第三个"有"字，撇横稍重，长短势均力敌。下部"月"放松，中间两短横紧凑。

| 丿 | 𠂇 | 才 | 有 | 有 | | | | |

有

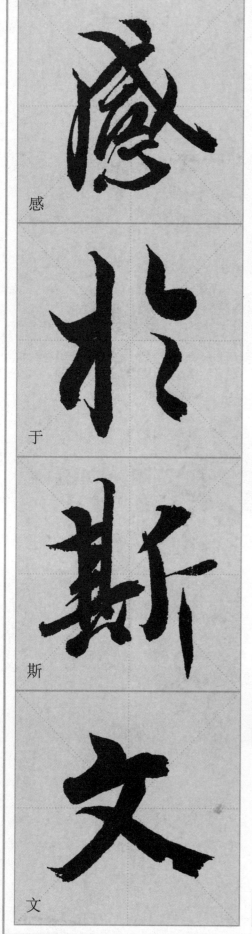

感

于

斯

文

此字取斜势，上窄下宽。首撇斜直偏左而下，牵丝引带横画斜上右行，顿笔后连绵而下，戈钩略短，使整个字取斜势。

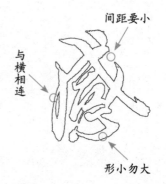

間距要小

与横相连

形小勿大

后 后 感 感 感 感

左右结构，左静右动。首横短，弧曲上扬，上挑以引带竖钩，右侧灵动，撇横，大圆角收笔，下边两点尖锋入笔，向右顿收。

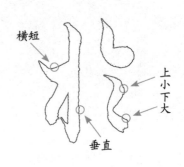

横短

上小下大

垂直

一 十 才 扲 扲

左右结构，左实右虚，左旁四横两竖，中间收紧，次短横突破框外。"斤"两撇角度、长短、形态各不相同。

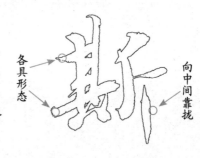

各具形态

向中间靠拢

一 十 廾 甘 其 其 其 斯 斯 斯

此字是本文中第二个"文"字。字粗重，撇捺收笔方切，长叹一声，戛然而止。

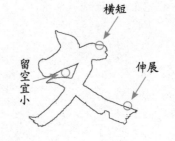

横短

留空宜小

伸展

、 亠 ナ 文

90